徐 颖

王樱诺

王一宏宏

副主编

法

清华大学出版社 北京

内容简介

装饰图案与装饰画是培养学生图案设计和图形表现能力的最有效的手段和方法之一,也是视觉艺术和造型艺术设计的基础。本书针对这一关键性问题,以项目训练和案例赏析的形式进行全面、系统地讲解和实战。全书共分为7章。第1章为概述;第2章为装饰图案的设计法则;第3章为装饰图案的表现方法;第4章为装饰画的表现方法;第5章为装饰图案的应用;第6章为优秀装饰图案作品欣赏;第7章为优秀装饰画作品欣赏。

本书的重点在于如何将装饰图案、装饰画的技法知识应用到项目实践和社会生活中,并通过均衡、变化、统一的基本原则进行花卉、动物、人物、风景的设计与表现,并对独立纹样、适合纹样、连续纹样以及综合材料装饰画进行表现与实践。本书是一本对社会生活多个方面具有极强参考价值的实用型书籍。

本书适合于应用型本科和高职高专院校艺术设计相关专业的学生使用,也可以作为艺术设计爱好者的参考书。

本书封面贴有清华大学出版社防伪标签,无标签者不得销售。版权所有,侵权必究。举报:010-62782989, beiqinquan@tup.tsinghua.edu.cn。

图书在版编目(CIP)数据

装饰图案与装饰画表现技法/王忠恒,李培远,付冰兵主编.一北京:清华大学出版社,2016(2024.9 重印) 21 世纪高职高专艺术设计规划教材 ISBN 978-7-302-43331-6

I. ①装… II. ①王… ②李… ③付… II. ①装饰图案-图案设计-高等职业教育-教材 ②装饰美术-绘画技法-高等职业教育-教材 IV. ①J525

中国版本图书馆 CIP 数据核字(2016)第 051603 号

责任编辑: 张龙卿 封面设计: 徐日强 责任校对: 袁 芳 责任印制: 杨 艳

出版发行: 清华大学出版社

网 址: https://www.tup.com.cn, https://www.wqxuetang.com

地 址:北京清华大学学研大厦 A 座

邮 编:100084

社 总 机: 010-83470000

邮 购: 010-62786544

投稿与读者服务: 010-62776969, c-service@tup. tsinghua. edu. cn

质量反馈: 010-62772015, zhiliang@tup. tsinghua. edu. cn

印装者:三河市人民印务有限公司

经 销:全国新华书店

开 本: 210mm×285mm

印 张: 8.5

字 数: 242 千字

版 次: 2016年4月第1版

印 次:2024年9月第9次印刷

定 价: 57.00元

前言

经过多年的艺术教育教学和学生社会实践活动,作者深刻体会到,在现代社会生活的方方面面,现代设计从来都没有离开过传统文化,而代表经典艺术符号的传统图案,更以其博大精深的内涵为人们所重视、所利用,传统图案与现代图形进行有机结合,更能焕发出巨大生命力。在教学实践中,一方面对装饰图案设计的原理、本质、方法等图案基础部分进行科学论证与翔实讲解,另一方面对包括企业形象设计、平面广告设计、建筑外观设计、室内设计、服装视觉设计等不同领域的图案应用进行系统地实践研究,同时还站在社会学的高度上,对传统图案与现代艺术进行宏观把握。为不断完善和提高装饰图案造型、装饰画构图与综合材料在教学上的应用,结合作者多年的教学实践,总结出一套适合应用型本科、高职高专院校的实用的教学方法,即一切从实际出发,精讲精练,实行项目教学,通过内容翔实、图文并茂的表达形式,尽量把复杂、抽象的装饰图案原理讲得通俗易懂。

本书共分7章。第1章为概述部分,第2章讲解装饰图案的设计法则,第3章和第4章重点讲解装饰图案与装饰画的表现方法,第5章用真实案例阐述装饰图案的应用,第6章和第7章用大量的优秀装饰图案、装饰画作品让读者感知装饰图案及装饰画在社会生活中的广泛应用。

在本书的编写过程中,得到了辽宁传媒学院李培远、史华,辽宁师范大学王樱诺,沈阳师范大学于振丹、姜余、马晟瑶,沈阳职业技术学院吴蕴桐,辽宁艺术职业学院李艳杰,东北师范大学王宏,烟台职业技术学院李达,辽宁现代服务职业技术学院付冰兵等全国众多高等艺术院校教师的大力支持,在此表示感谢。同时也特别感谢辽宁传媒学院艺术设计系的黄静、谭静文、任佳瑞、张彤、徐楠、卜庆瑶、张佳星、宛雨、金玉、郭景旭、贾超、董玉琢等同学提供的优秀作品。

由于时间仓促,编者水平有限,缺点和不足之处在所难免。希望广大读者多提宝贵意见。

编 者 2016年1月

饰 技 法

录 目

1.1 装饰图案与装饰画 1.1.1 装饰图案的含义	
1.1.2 装饰画的含义	2
第2章 装饰图案的设计法则 11	
2.1 变化与统一	
2.2 对称与均衡	
2.3 条理与重复	2
2.4.1 节奏的含义 12 2.4.2 韵律的含义 13	2
2.5 对比与调和	3
第3章 装饰图案的表现方法 15	_
3.1 装饰纹样概述	
3.1.2 装饰纹样的表现方法	

製	
Thi	
(※)	
(案)	
製	
Tip	
(长)	
规	
(法)	

	3.2.3 花卉单独纹样的表现方法19	
	3.2.4 植物单独纹样的表现方法20	
	3.2.5 风景单独纹样的表现方法20	
3.3	CHATTON	
	3.3.1 圆形适合纹样的表现方法21	
,	3.3.2 方形适合纹样的表现方法21	
	3.3.3 角隅适合纹样的表现方法22	
3.4	二方连续纹样的表现方法23	
	3.4.1 散点式二方连续纹样的表现方法 24	
	3.4.2 直立式二方连续纹样的表现方法 24	
	3.4.3 倾斜式二方连续纹样的表现方法 24	
	3.4.4 波浪式二方连续纹样的表现方法 25	
3.5	四方连续、多级纹样的表现方法26	
	3.5.1 四方连续的表现方法26	
	3.5.2 多级纹样的表现方法27	
第4音 装饰画的	表现方法 29	
4.1	装饰画概述29	
	4.1.1 装饰画的起源29	
	4.1.2 装饰画的形象特征30	
4.2	装饰画的材料与工艺表现30	
	4.2.1 装饰画的材料30	
	4.2.2 装饰画的工艺表现30	
第5章 装饰图案	的应用 35	
5.1	装饰图案在服饰设计中的应用35	
5.2	装饰图案在室内设计中的应用38	
5.3	装饰图案在平面设计中的应用43	
5.4	装饰图案在产品设计中的应用45	
5.5	装饰图案在家具设计中的应用47	
第6章 优秀装饰	图案作品欣赏 50	
0		
6.1	人物、动物、花卉、风景独立纹样	
	欣赏50	
	2 方形、圆形、角隅适合纹样欣赏64	
	3 二方连续纹样、四方连续纹样欣赏103	
6.4	多级纹样欣赏113	
第7章 优秀装饰画作品欣赏 117		
0		
条 类文献 426		
参考文献 130		

与 表 技 法

第1章 概 述

1.1 装饰图案与装饰画

1.1.1 装饰图案的含义

从广义上说,装饰图案是一种精神生产和意识 形态的产物,如图 1-1 所示。它一直是美术家与艺术设计家探讨和思考的问题。所谓装饰性、装饰风格、装饰化,都是客观存在的艺术现象,如图 1-2 所示。装饰不论是作为一种美术样式或艺术的一个门类,还是艺术实践中的一种技巧或手法,从其所发挥的社会作用和效果来看,都在人类艺术史上写下了辉煌的篇章。

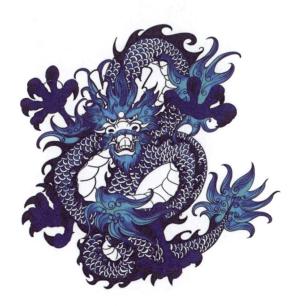

₩ 图 1-1 具有象征意义的装饰图案

图 1-2 装饰图案

狭义上的装饰图案是一种规范的、对称的、平 衡的、平面的花纹样式。传统图案中,以二方连续纹 样、单独纹样、角饰(角隅)纹样、适合纹样和四方 连续纹样最为多见。

1.1.2 装饰画的含义

广义上的装饰画作为一种独特的艺术形式,它既可以表现相对抽象的人物图案,如图 1-3 所示。也可以表现相对具象的花卉造型,如图 1-4 所示。这种别具特色的艺术表现方法的出现,至少可以追溯到春秋战国时期,那时已经作为一种比较成熟的独立的艺术形式而广泛地应用在当时的社会生活中。而它的产生和发展也经历了上万年的历史。它

的起源首先是人类对装饰的欲求,也是人类最原始的本能。

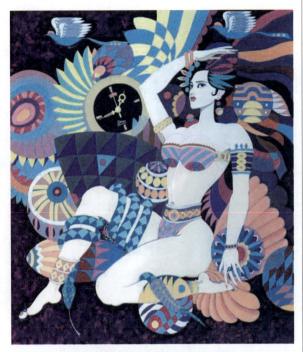

₩图1-3 人物装饰画

₩ 图 1-4 花卉画

狭义上的装饰画比较自由活泼,有现代感,有 主题和故事情节,图形可以是任意的形状,可以按 主观意愿任意组合,可以不对称、不重复,但构成的 图形一定是相对平衡的,如图 1-5 所示。

装饰画可以表现时间、地点、人物、空间、季节、场景的变化,可以装饰在物品上,也可以作为独幅 装饰图形装点在室内外墙壁上。装饰画的尺寸完全 根据空间而定,可大可小。它可以把发生在不同时间中的事物通过巧妙的构思将它们联系起来,使人们了解事物的发展和变化。从一定意义上讲,装饰画有壁画的含义,如图 1-6 所示。

₩图1-5 遥远的梦 丁绍光

图 1-6 装饰墙画

1.2 中外装饰图案的演变与发展

1.2.1 中国装饰图案的演变与发展

1. 新石器时期的彩陶装饰图案

新石器时期的彩陶装饰纹样距今已有六七千年的历史。分布很广,式样各异,造型完美,形象生动,原始人在原始而简陋的条件下,创造了至今仍然沿用和借鉴并具有生命力的完美图形装饰,不能不使人们去深入地研究它,如图 1-7 和图 1-8 所示。

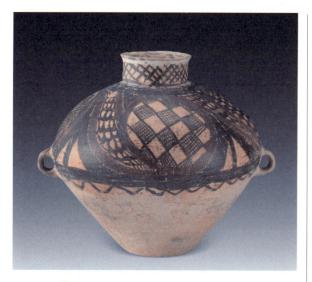

齡图1-7 新石器时期彩陶上的纹样 (一)

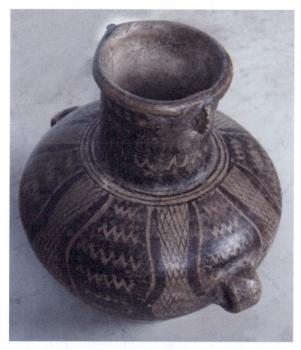

爾图1-8 新石器时期彩陶上的纹样 (二)

2. 商周时期的青铜器装饰图案

商、周时期青铜器的装饰图案以其独特的造型、纹样及铸造技术闻名于世。商、周两代是青铜器艺术的辉煌鼎盛时期,它不仅在造型上厚重坚实、威严庄重(也反映了两代的繁荣与强大),而且在装饰手段和艺术处理上有随形赋饰的绝妙配合,强悍的造型赋予致密的纹饰,使整个器形增加了疏密变化和节奏对比,远看造型博大精深,近看纹饰变化无穷,如图 1-9 和图 1-10 所示。在商周时期,如果没有相当的冶炼铸造技术是不可能有如此特点的艺术形式的。

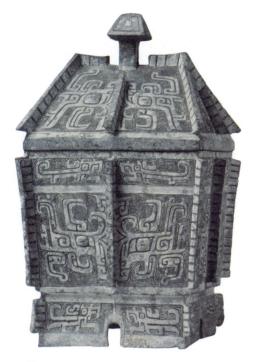

₩ 图 1-9 商周时期青铜器上的随形赋饰纹样

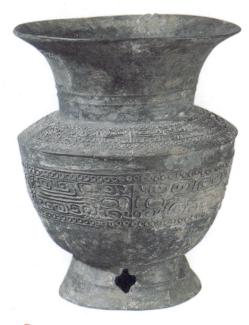

₩ 图 1-10 商周时期青铜器上变化无穷的纹样

3. 战国时期的装饰图案

战国是诸侯割据、纷争天下的动荡时期,也是 奴隶制社会与封建社会交替的时期,年年不断的战 争在某种程度上促进了经济的发展,人们的生活方 式也随之逐步改变,手工业制品形成了造型实用 化、图形生活化和工艺制作多样化的特点。主要有 青铜器、漆器、玉器与织绣,其纹样变化丰富、美观 实用,如图 1-11 和图 1-12 所示。

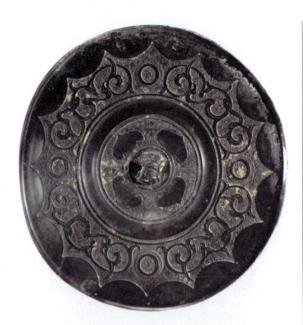

₩ 图 1-11 美观实用的战国纹样

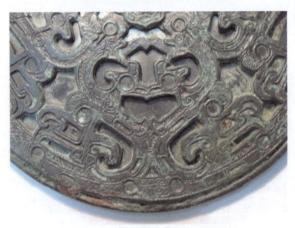

₩ 图 1-12 变化丰富的战国纹样

4. 汉代的装饰图案

历代王朝中,汉代是统治时间较长的朝代,前 后历经了400多年。这之前,秦始皇统一了战乱的 六国,建立了中国历史上第一个统一的封建君主王 国,虽只有15年的历史,但在中央集权的统治方式 下,生产力和生产水平得到了极大发展,对历史的 发展和经济的繁荣有着重要的作用。秦之后便是历 史上强大而繁荣的汉代。汉代朝政稳定,经济发 展迅速,文化艺术得到了促进和繁荣,从而推动了 手工业制作及装饰工艺的进步。主要有画像石(见 图 1-13)、画像砖、织绣、瓦当等。

瓦当是中国古代绘画形式之一。特指东汉和 西汉时期,用以装饰美化和庇护建筑物檐头的建筑 附件。瓦当上刻有文字、图案,也有用四方之神的 "朱雀""玄武""青龙""白虎"作为图案的。青龙、白虎、朱雀和玄武又称四象,如图 1-14 所示,是汉族神话中的四方之神灵。在汉族民俗文化中,四神有祛邪、避灾、祈福的作用。春秋战国时期,由于五行学说盛行,所以四象也被配色成为青龙、白虎、朱雀、玄武。两汉时期,四象演化为道教所信奉的神灵,故而四象也随即被称为四灵。四神在中国古代的另一个主要表现就在于军事上。在战国时期,行军布阵就有"前朱雀后玄武,左青龙右白虎"的说法,简单地说就是一个布阵的方位图而已。

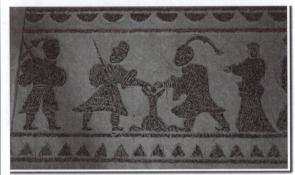

₩图1-13 汉代的画像石纹样

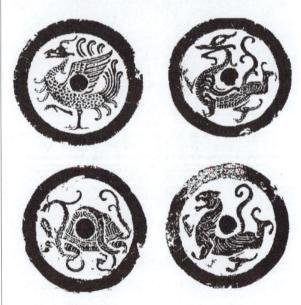

齡图1-14 朱雀、青龙、玄武、白虎

关于龙的传说有很多。龙的出处也有很多的说法,有的说是由印度传入的、有的说是由中国星宿变成的,民间还有龙性淫的说法,和牛杂交时生麒麟、和猪杂交时生象。但龙在印度的地位是不高的,也是有对应实物的——蟒蛇。在五行学说盛行的年代中,慢慢地也开始流传着有关青龙的故事。五行家按照阴阳五行给东、南、西、北、中配上五种

颜色,而每种颜色又配上一个神兽与一个神灵。东 为青色,配龙;西为白色,配虎;南为朱色,配雀; 北为黑色,配武;黄为中央正色。

与龙相提并论的就是虎。虎为百兽之长,十分威猛,虎在传说中都有能降伏鬼物的能力,使得它也变成了属阳的神兽,常常与龙一起出动,"云从龙,风从虎"成为降伏鬼物的一对最佳拍档。而白虎也是战神、杀伐之神。白虎具有祛邪、避灾、祈丰及惩恶扬善、发财致富、喜结良缘等多种神力。而它是四灵之一,当然也是由星宿变成的。

朱雀又可说是凤凰或玄鸟。朱雀是四灵之一, 朱为赤色,像火,南方属火,故名凤凰。它也有从 火里重生的特性,和西方的不死鸟一样,故又叫火 凤凰。凤凰是神鸟,百鸟之王,古人说,雄的叫凤, 雌的叫凰。以后,凤凰合称,再往后,龙凤相配,凤 便成了宫廷后妃的代称。

玄武是由龟和蛇组合成的一种灵物。

5. 南北朝时期的装饰图案

汉代灭亡后,出现了三国鼎立的战乱时期,经济发展受到了严重的阻碍,文化艺术和工艺品制作也同样受到很大的影响,所以,这个时期留下米的手工艺品远不如汉代那么丰富,如图 1-15 所示。但是,魏晋南北朝时期佛教的兴起为政局的稳定、经济的复苏、艺术的形成又注入了新的活力。

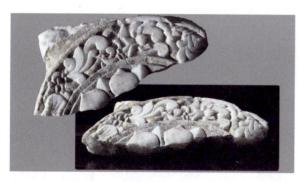

₩ 图 1-15 南北朝时期装饰图案造型

6. 唐代的装饰图案

唐代的装饰艺术是中国发展历史上的鼎盛时期,当时国强民富,人民安居乐业。随着与国外在贸易和文化方面的频繁交流,工艺美术品逐渐进入市场,成为人们所需的实用品和观赏陈设品,如图 1-16~图 1-18 所示。

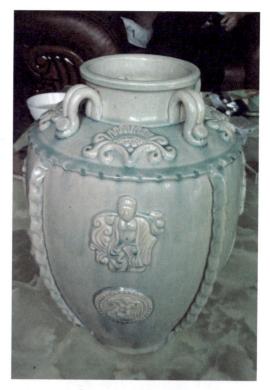

₩图1-16 唐代装饰图案

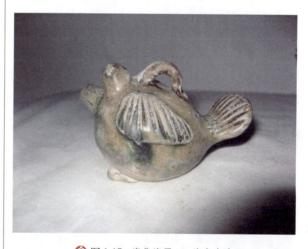

齡图1-17 唐代瓷器──瓷鸟水滴

₩ 图 1-18 唐代瓷碗

7. 宋元时期的装饰图案

宋元装饰艺术的特点和风格集中体现在陶瓷艺术上。这一时期是中国古代陶瓷艺术的又一高峰期,出现了钧、汝、官、哥、定五大名窑,它们不同的造型和装饰风格及制作工艺各具风采,如图 1-19 ~ 图 1-21 所示。

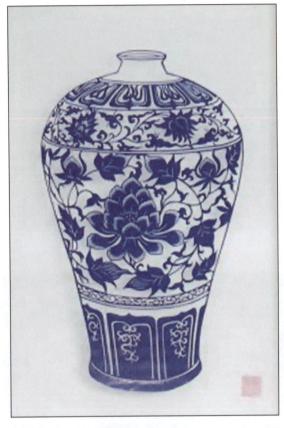

₩ 图 1-19 青花瓷

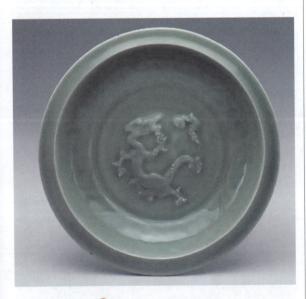

₩图1-20 元朝瓷器大盘

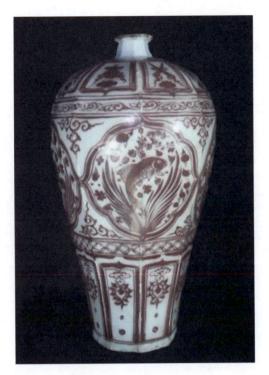

₩ 图 1-21 宋元时期的瓷器

8. 明清时期的装饰图案

明清两代已到了我国封建社会的晚期,而欧洲 正值工业文明的发端之际。明清时期已有资本主义 的萌芽,大规模的商品生产对工艺美术品的造型、 装饰、工艺和品种的推陈出新起着直接的作用,那 时与国外的交流也已形成了规模。民间图案艺术 也得到相应的发展,其独特风格及特点也区别于宫 廷、皇族等上流社会的艺术装饰图案,基本上用作 老百姓生活日用品上的装饰,如图 1-22 所示,很少 用作欣赏和陈设品。民间图案由于民族及其生活习 惯不同、审美情趣不同、地域的材料差异和工艺手 段不同,形成了很鲜明的地域特征。而朴素自然、无

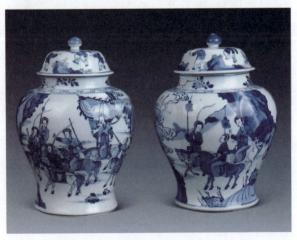

齡图1-22 馆藏明清工艺美术品──瓷器

拘无束、自由灵活、活泼亲切的装饰风格和土生土 长的乡土语言又是它们的共同特征。而且图形的内 容大都反映老百姓的日常生活、历史故事、民间传 说及对美好生活的向往和追求,如图 1-23 所示。

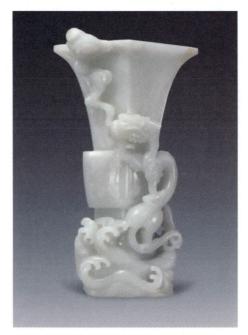

₩ 图 1-23 明清时期的玉器纹样

1.2.2 外国装饰图案的演变与发展

1. 日本传统纹样

日本的传统图案反映了日本的民族精神积淀。日本的古代历史和中国紧密相连,文化往来一向频繁,深受中国古代文化影响。日本造型美术的开始,可以上溯到古代,大约在公元前7000年,也就是开始制造绳文型陶时。

从外国进口的东西,大部分来自唐朝统治下的有世界观念和异国情调的中国社会。在这一时期中,唐代中国社会对日本的巨大影响,使日本间接吸收了相当可观的国际文化。从日本图案纹样的造型和色彩上都能看到,如图1-24 所示。它受中国盛唐文化的影响,又通过唐朝接触到印度、伊朗的文化,从而出现了日本第一次文化全面昌盛的局面。遣唐使、派往中国的留学生在日本文化以及美术繁荣方面起着极大的作用。日本人民面对外来文化,通过吸收和变更的过程,一直不断地在创造新文化、促进其成长。虽然有些现象多少还保持着他们不同渊源所具有的色彩,但其他不少现象却经历了去粗存精和加工琢磨的过程,已经有了独特的

个性特征。就日本纹样的表现手法和精神特征来看,首先是吸收中国绘画的表现特征,近代受西方绘画影响,逐渐形成了日本民族特有的细腻、优美、纤巧的画风,如图 1-25 和图 1-26 所示。构成图案的基本要素为线、色彩和构图。日本传统图案给人的感觉是纤细和优美,一如日本传统的歌舞伎。装饰图案类似浮世绘的版画风格,大面积的单色和平面的构图,时间和空间应用散点透视,这与中国画的散点透视有一脉相承的感觉,日本的传统图案经过历史的发展,产生了其独有的标志性特征。

₩图1-24 日本花卉装饰纹样

₩ 图 1-25 日本风景装饰纹样

₩图1-26 日本装饰图案

2. 古埃及纹样

埃及位于非洲的北部,撒哈拉沙漠以东。与许多古老文明一样,埃及文明由一条大河——尼罗河所孕育。尼罗河三角洲称为下埃及。在河谷中,悬崖峭壁举目可见,之外就是沙漠。三角洲则平坦无际。由于自然环境不同,上、下埃及发展出不同的文化与信仰。因此,自古以来埃及人和邻近民族都称埃及为"两地"。而尼罗河是两地之间联系的要道,也是维持埃及文明整体性的命脉。

古埃及以农耕为主,相信神明和来世,建造了相当多的神殿和王坟墓室,建筑为石材构造,历经千年,很多建筑现在已经成为埃及古老文明的地标。在所有人类文明中,到今天为止所知道的最早的植物母题的描绘,就是古埃及王国时期的莲纹。

当中国的文明还在新石器晚期的抽象几何线 条中徘徊时,古埃及的壁画上乃至陶罐上已经出现 了明晰的动植物图形,如图 1-27 所示。由于所有 的古埃及艺术都有显著的象征特点,早期的植物如 莲花图形应该是取材于尼罗河中生长的白睡莲,每 年定期泛滥的尼罗河孕育了古埃及文明,也孕育了 一朵朵漂浮于河畔与大河网系下的睡莲。以睡莲为 国花的埃及,视睡莲的开合为不可思议的生命力, 如图 1-28 所示。统治尼罗河上下游的古埃及帝国, 期望生命的不朽,因此将肉身制成木乃伊,幻想生 命可以"如睡莲的开合",因此睡莲常被用在葬礼 上,祈祝死者只是如睡莲般暂时闭合,仍有复活希

望。莲花柱头太阳神也是从莲花中诞生。莲花装饰的出现,在古埃及多年的历史中风格变化并不大。其原因也和埃及的艺术观念有关,即"永恒",陵墓、木乃伊、庙宇,建筑形式都追求永恒,莲花作为永恒光明的意义,被寄予了精神象征,造型没有多大变化,也切合了"永恒"的主题。

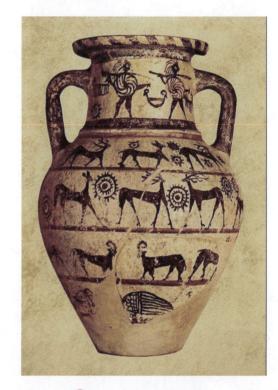

₩ 图 1-27 陶罐上的动物纹样

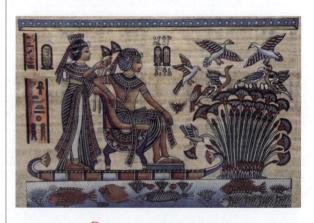

晉图1-28 古埃及的睡莲纹样

3. 古波斯纹样

波斯兴起于伊朗高原西南部,靠近波斯湾。 公元前9世纪时,波斯人还处在游牧部落阶段,直 到公元前322年被亚历山大大帝征服。对于被他 们征服民族的传统文化,波斯人采取兼容并蓄的态 度,形成了丰富多样且更为壮丽宏大的艺术风格。 古代两河流域民族众多,在漫长的历史岁月中,他们相互竞争、相互促进,共同创造了辉煌的美索不达米亚艺术,使其成为人类文明史上的重要篇章。虽然自此以后古老的东方文明逐渐走向衰弱,但美索不达米亚文明的丰富遗产却为希腊、罗马社会及东方各国继承。伊朗高原地处丝绸之路,古代波斯织毯工艺就十分兴盛。在萨珊王朝时期,其织毯甚至成为比银器更具世界性的高档工艺品。织毯的装饰内容大都为圣树、鲜花及各类动物,色彩艳丽,纹饰繁杂,具有享乐主义风格,如图 1-29 所示。

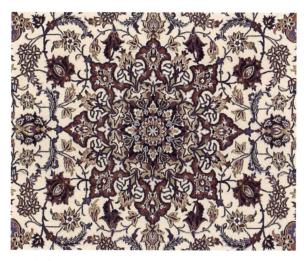

☎ 图 1-29 织毯装饰上的古波斯纹样

4. 古希腊纹桩

希腊的地理位置十分优越。它处于地中海东 端,爱琴海北岸,巴尔干半岛的南端。这里自然风光 美丽、气候宜人、交通方便,能从海陆域各国顺利地 交流各种物质和精神产品。这种交流会给一个民族 带来许多新的东西。另外,距离文明古国埃及和两 河流域也不是十分遥远,当上述两地的美术衰退、 分化、外溢之时,首先受益的便是希腊。希腊地理位 置优越,矿产丰富,这是古希腊的有利条件。另外, 其地理特点是土地贫瘠,不适于种植粮食。气候宜 人,适于花草树木生长。所以古希腊的装饰多以人 物和植物为主题,植物纹理有莨苕纹、棕榈纹和莲 纹。它的奴隶社会的历史是以城邦为核心的历史, 城邦国家的奴隶主民主政体为文化的发展提供了 有利的条件。城邦国家要求公民具有强健的体格和 完美的心灵,这成为艺术创造的理想形象。古希腊 美术实质上是奴隶主与自由民共同创造的美术。希

腊的装饰艺术在形式上有着极强的形式美感,每一根卷涡纹的曲线,如图 1-30 和图 1-31 所示,都有着严格的数学的美感,对于对称、比例等形式法则也是严格按照古希腊数学法则来进行安排。所以无论是爱奥尼式的卷涡装饰,还是科林斯式的莨苕叶装饰,都配合着整体建筑的典雅与严谨,体现"单纯的高贵,肃穆而伟大的古典风范"。

图 1-30 卷涡装饰纹样

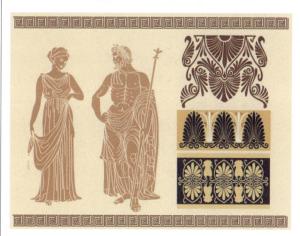

₩ 图 1-31 精美的卷涡纹样

5. 古美洲纹柱

提起美洲,欧洲人习惯称为"新大陆"。其实,早在哥伦布发现美洲之前,当地的印第安人在此已经生活和劳动了数万年时间。他们先后创造了举世闻名的玛雅文化、阿兹特克文化和印加文化。大约在公元前1500年,在中美洲的危地马拉和尤卡坦半岛,出现了印第安人最古老的文明——玛雅文

装饰图案与装饰画表现技法

化。玛雅人尚未进入铁器时代时,生产工具仅为木器和石器。然而玛雅人却是出色的农艺家,他们培育了许多作物。为发展农业生产,经过长期摸索,他们制定了太阳历。他们还创造了自己的象形文字,在建筑方面也达到了很高水平,如图 1-32 和图 1-33 所示。

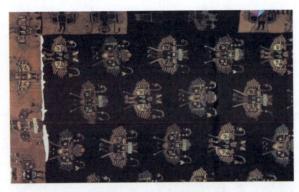

₩图 1-32 精致的卷涡纹样

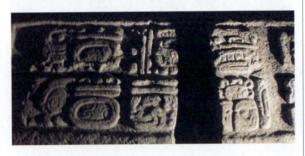

₩ 图 1-33 体现玛雅文明的纹样

"任何宗教性质的符号,只要它具有艺术的潜能,就能随着时间成为主要的装饰性的母题。"地中海的莲花纹发展很早,莲花作为象征母题流行于古埃及,但是古埃及的莲纹风格几千年来没有太大变化,在后来的希腊人那里却得到极大的发挥和运用,希腊人凭借无与伦比的艺术感觉将莲花纹发展为复杂严谨的装饰形式,但莲花在埃及的最初的意

义已无人记得。随着丝绸之路的频繁交流,成熟极早的希腊植物装饰纹样开始频繁地出现在通往东方的广袤大地上。这些发育成熟的、风格优美的希腊装饰纹样,很快被从伊朗到中亚到印度的许多民族接受并创造出了自己的风格。

无论是中国传统装饰图案还是世界装饰纹样,都为人们今天的设计提供了取之不尽、用之不竭的参考和借鉴的资料源泉。让人们认真研究和继承传统图案的设计理念和精华,同时开发现代设计潜能,设计出既具有时代美感又具有传统文化内涵的划时代纹样,用来装点现代生活。

思考与训练题

- 1. 战国时期的装饰图案主要应用在什么地方?
- 2. 明清时期的民间装饰图案与宫廷、皇 族装饰图案的风格及特点有什么区别?
 - 3. 简述外国装饰图案的发展与演变历程。
 - 4. 学习装饰图案的意义是什么?
 - 5. 在卡纸上完成汉代四神纹瓦当。 要求:
- (1) 在 25cm×25cm 的白纸板上完成,须 使用绘图及相关工具。
 - (2) 根据个人的审美和理解精心绘制。
 - (3) 视觉感良好,有传统风格及特征。 训练目的:

检验学生对传统装饰图案的理解和动手实 践能力。

第2章 装饰图案的设计法则

2.1 变化与统一

2.1.1 变化的含义

变化是指图案的各个组成部分的差异。图案 不论大小,都包括内容的主次、构图的虚实聚散、形体的大小方圆、线条的长短粗细、色彩的明暗冷暖 等各种矛盾关系,如图 2-1 所示。这些矛盾关系使 图案生动活泼,有动感,但处理不好,又易杂乱。

2.1.2 统一的含义

统一是指图案的各个组成部分的内在联系。用统一的手法,把它们有机地组织起来,形成既丰富又有规律,从整体到局部做到多样统一的效果。统一中求变化,在变化中求统一,使图案的各个组成部分形成既有区别又有内在联系和变化的统一体,见图 2-2。

● 图 2-2 体现从整体到局部多样统一效果的图案

2.2 对称与均衡

2.2.1 对称的含义

对称是指假设有一条中心线(或中心点),在 其左右、上下或周围配置同形、同量、同色的纹样所 组成的图案。从自然形象中,到处都可以发现对称 的形式,如人们自身的五官和形体,以及植物对称 生长的叶子、蝴蝶的翅膀等,如图 2-3 所示,都是 左右对称的典型图案。从心理学角度来看,对称 满足了人们生理和心理上的对于平衡的要求,对 称是原始艺术和一切装饰艺术普遍采用的表现形 式,对称形式构成的图案具有重心稳定和静止庄

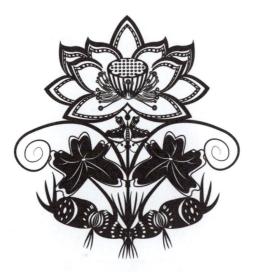

₩图 2-3 荷花的对称图形

重、整齐的美感。

2.2.2 均衡的含义

中轴线或中心点上下、左右的纹样等量不等形,即分量相同,但纹样和色彩不同,是依中轴线或中心点保持力的平衡。在图案设计中,这种构图生动、活泼,富于变化,有动的感觉,具有变化美,如图 2-4 所示。

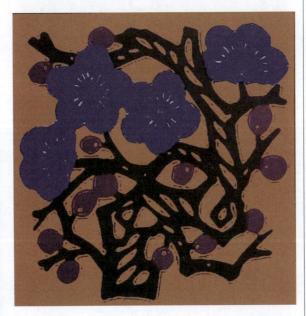

☎ 图 2-4 上下、左右的纹样等量不等形的均衡图案

2.3 条理与重复

2.3.1 条理的含义

条理是"有条不紊"。自然界的物象都是在运

动和发展中的。这种运动和发展是在条理与反复的规律中进行的,如植物花卉的枝叶生长规律、花形生长的结构、飞禽羽毛、鱼类鳞片的生长排列,如图 2-5 所示,都呈现出条理与反复这一规律。

₩ 图 2-5 鱼类鳞片的生长条理

2.3.2 重复的含义

重复即无限反复地出现一个图形。图案中的连续性构图最能说明这一特点。连续性的构图是装饰图案中的一种组织形式,它是将一个基本单位纹样做上下、左右的连续或向四方重复地连续排列而成的连续纹样。图案纹样有规律地排列、有条理地重叠交叉组合,使其具有淳厚质朴的感觉,如图 2-6 所示。

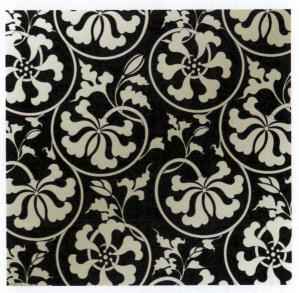

2.4 节奏与韵律

2.4.1 节奏的含义

节奏是规律性地重复。节奏在音乐中被定义为

"互相连接的音,所经时间的秩序",在造型艺术中则被认为是反复出现的形态和构造。在图案中将图形按照等距格式反复排列,做空间位置的伸展,如连续的线、断续的面等,就会产生节奏,如图 2-7 所示。

图 2-7 图形按照等距格式反复排列就会形成具有一定节奏感的图案

2.4.2 韵律的含义

韵律是节奏的变化形式。它变节奏的等距间隔为几何级数的变化间隔,赋予重复的音节或图形以强弱起伏、抑扬顿挫的规律变化,从而产生优美的律动感。

节奏与韵律往往互相依存、互为因果。韵律是在节奏基础上的丰富,节奏是在韵律基础上的发展。一般认为节奏带有一定程度的机械美,而韵律又在节奏变化中产生无穷的情趣,如植物枝叶的对生、轮生、互生,如图 2-8 所示,景物由大到小、由疏到密,不仅体现了节奏变化的伸展,也是韵律关系在物象变化中的升华。

图 2-8 景物由大到小、由疏到密地排列,体现了节奏变化的伸展、韵律关系升华的变化等自然物象

2.5 对比与调和

2.5.1 对比的含义

对比是指在质或量方面区别和差异的各种形

式要素的相对比较。在图案中常采用各种对比方法,如图 2-9 所示。一般是指形、线、色的对比,质量感的对比,刚柔静动的对比。在对比中相辅相成,互相依托,使图案活泼生动,而又不失完整。调和就是适合,即构成美的对象在部分之间不是分离和排斥,而是统一、和谐,被赋予了秩序的状态。一般来讲对比强调差异。

₩ 图 2-9 形、线、色对比装饰图案

2.5.2 调和的含义

调和强调统一,适当减弱形、线、色等图案要素间的差距,如同类色与邻近色配合具有和谐宁静的效果,给人以协调感。对比与调和是相对而言的,没有调和就没有对比,它们是一对不可分割的矛盾统一体,也是取得图案设计统一变化的重要手段,如图 2-10 所示。

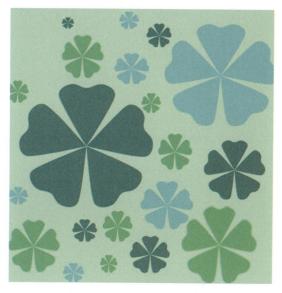

⑥ 图 2-10 同类色与邻近色配合可形成具有和谐宁静效果的调和图案

思考与训练题

- 1. 装饰图案都有哪些设计法则?
- 2. 对比与调和的关系是怎样的?
- 3. 简述对称与均衡的区别。
- 4. 如何处理好条理与重复的密切关系?
- 5. 学习设计法则的意义是什么?
- 6. 在 25cm×25cm 的白纸板上完成节奏与韵律的装饰图案。

要求:

- (1) 根据个人的审美和理解精心绘制。
- (2) 有一定的韵律美和均衡美。

训练目的:

检验学生对设计法则的理解和动手实践能力。

第3章 装饰图案的表现方法

3.1 装饰纹样概述

3.1.1 装饰纹样的素材搜集

1. 装饰图案的写生与变化法

线描法类似于中国画的白描。用简练的线条 勾画出物象的轮廓结构和肌理特征。工具主要有钢 笔、铅笔和毛笔。注意用线要有轻重缓急、刚柔顿挫 等变化,力求行笔有力、线条顺畅。既尊重物象的造 型特征又有装饰图案特点。采用的方法主要有简化 法、夸张法、添加法、巧合法、几何法、拟人法等。但 无论千变万化,物象总体特征不能变,也就是具有 一定的识别性。主要题材包括人物、动物、花卉、风 景,如图 3-1 和图 3-2 所示。

齡图 3-1 山水装饰图案的写生与变化

齡图 3-2 植物装饰图案的写生与变化

2. 装饰图案的摄影素材搜集法

利用摄影器材完成装饰图案素材的搜集同样 是十分重要的方法之一,摄影作品可以把人们看到 的最美景物完整地记录下来,可以弥补写生中难以 记录的内容,再通过加工和写生中采用的各种手法 完成装饰图案的设计,这是比较简单且实用可行的 好办法。现代社会是信息时代,每个人的手机几乎 都有照相功能,其像素也完全可以作为装饰图案绘 制的基础参考资料,通过这些资料,就可以很方便 地运用装饰图案的设计手法、变化规律完成人们需 要的装饰味极强的装饰作品,也可以发挥自己的想 象并根据需要将摄影照片绘制出自己喜欢的造型 和色彩,如图 3-3 和图 3-4 所示。

3. 装饰图案的其他搜集法

除了写生、摄影外,图书也是装饰图案素材搜集最快捷的方法,图书馆里的书籍琳琅满目、品种繁多,仅装饰图案的书籍就很多,如图 3-5 所示。另外,绘画、摄影、工业、服装、环艺、雕塑等方面的书也能为装饰图案的绘制提供极具参考价值的资

裝飾图案与裝飾画表现技法

料。再有绘画作品、民间美术、民俗文化、工艺品、计算机辅助作品等都为装饰图案提供了取之不尽、用之不竭的素材,如图 3-6 和图 3-7 所示。

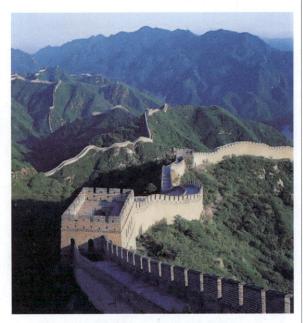

₩ 图 3-3 长城摄影

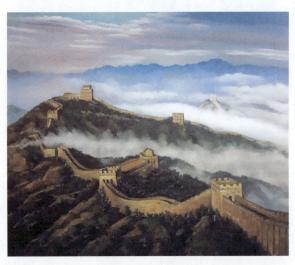

₩ 图 3-4 长城绘画

西方经典裝饰图案系列 圣诞装饰图案

图 3-5 图书馆里琳琅满目、品种繁多的装饰图案参考书籍

留 3-5 (续)

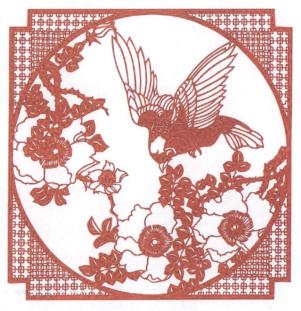

₩ 图 3-6 民间剪纸艺术

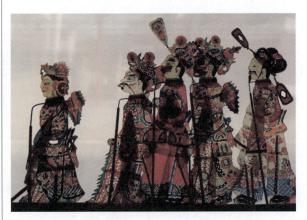

齡图3-7 民间皮影艺术

3.1.2 装饰纹样的表现方法

1. 黑白表现法

装饰图案可分为黑白和彩色两种基本表现方法,黑白表现主要运用针管笔、毛笔、铅笔等,其原

理离不开点线面、黑白灰、疏密、大小、对比、聚散等构图和造型规律原理。黑白表现的主要特点是,黑白对比相对强烈,甚至有版画的效果,正因为这样的对比关系才使画面有极强的视觉冲击力和无限的感染力,如图 3-8 所示。

₩ 图 3-8 黑白装饰图案

2. 彩色表现法

彩色表现主要有水粉、水彩、油画、彩铅等,具体为平涂、干画法、湿画法、勾线法、彩铅法、拓印法、剪贴法、肌理、镶嵌、刮、喷、染、印、计算机绘制等,如图 3-9 和图 3-10 所示,表现方法同样遵循黑白表现原理。

₩ 图 3-9 应用色彩的水粉平涂画

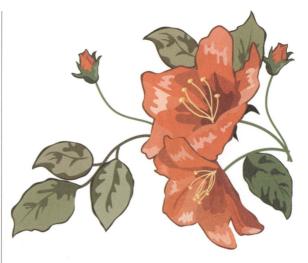

齡图 3-10 应用色彩的计算机绘制

3.2 单独纹样的表现方法

单独纹样就是不与周围发生直接联系,可以独立存在和使用的纹样叫作单独纹样。单独纹样有均齐式和均衡式两种。仅以花卉和植物为例,均齐式是以中轴线和中心点为依据,在固定的中轴线和中心点的上下、左右或多方面配置相应的同形同量纹样的形式,如图 3-11 和图 3-12 所示。均衡式是不受轴线制约、自由地进行组织安排的构图表现物象的动态形式,如图 3-13 和图 3-14 所示。

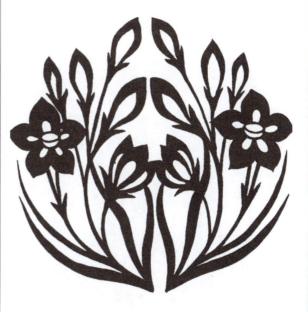

₩ 图 3-11 均齐式 (一)

装饰图案与装饰画表现技法

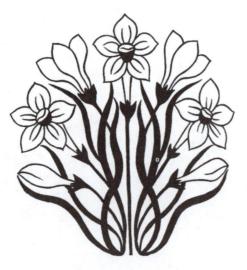

曾图 3-12 均齐式 (二)

₩图 3-13 均衡式 (一)

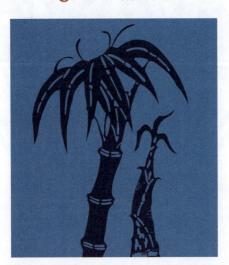

₩图 3-14 均衡式 (二)

3.2.1 人物单独纹样的表现方法

按照装饰图案的表现原则,在人物写生的基础上,尊重原形特征并做适当的夸张处理,运用简化、变形、抽象、结构、添加、删减、夸张、黑白剪影等手法使具象的人物变得抽象但仍不失人物的基本造型特征,并具有一定的装饰性,如图 3-15 和图 3-16 所示。图 3-15 主要采用局部夸张法,头很小,头发用飘逸的单一线条来表现,图 3-16 表现的是戏曲人物造型,用黑白版画效果突出人物的造型特征。

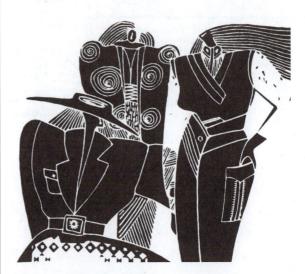

₩ 图 3-15 夸张地概括了人物变化

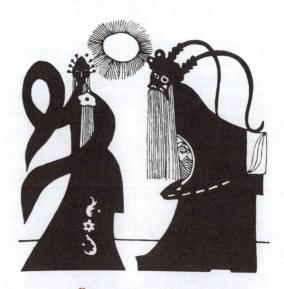

齡图3-16 黑白剪影人物的变化

3.2.2 动物单独纹样的表现方法

与人物的变化方法大同小异,大同就是采用简化、变形、抽象、结构、添加、删减等基本变化手法对

动物进行造型上的艺术处理,小异就是加上拟人手 法使动物具有人性化特征,再加上动物的基本属性 如与人物造型的结构差异,就完成了动物的装饰 和变化,如图 3-17 和图 3-18 所示。图 3-17 用相对写实的黑白表现手法与图 3-18 形成对 比,图 3-18 主要用传统装饰纹样对动物身体进行 装饰,起到了美化和装饰的作用,从而达到了装饰 与设计的目的。

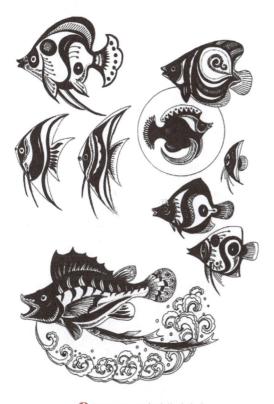

齡图 3-17 写实动物的变化

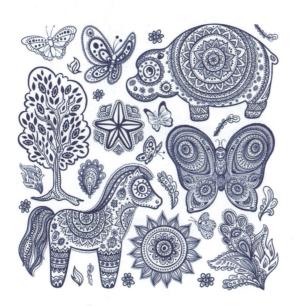

齡图 3-18 装饰动物的变化

3.2.3 花卉单独纹样的表现方法

图案源于自然,又不同于自然。由自然形象变为装饰形象的过程就是图案的变化过程,自然界的花卉虽然很美,但仍不能满足人们对美的需求,人们的生活需要更加理想、更加超自然的艺术形象进行美化,如图 3-19 和图 3-20 所示。图 3-19 为平涂法加色彩渐变完成的花卉装饰图案,图 3-20则采用添加法对花卉进行美化和装饰,更能体现装饰性和艺术性。

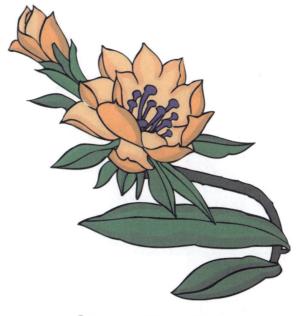

齡图 3-19 平涂渐变花卉的变化

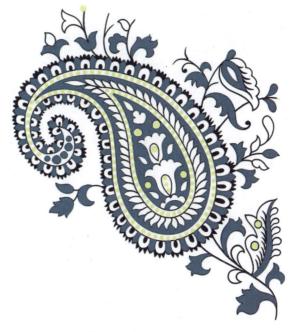

齡图 3-20 装饰花卉的变化

製御图案与裝飾圖表现技法

3.2.4 植物单独纹样的表现方法

植物也包括花卉,但更多的是指自然界中的一切花草树木,它们形态各异、造型优美,再加上一年四季春夏秋冬的洗礼,更显得极为养眼,同时也是人类赖以生存必不可少的重要条件之一,人们养它们爱它们。对于单独纹样的描绘,植物的题材数不胜数,其方法与花卉大体相同,如图 3-21 和图 3-22 所示。

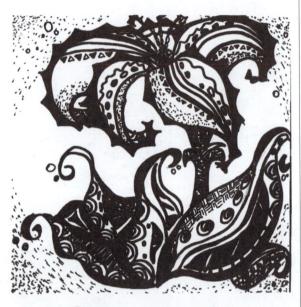

₩ 图 3-21 装饰添加植物后的变化

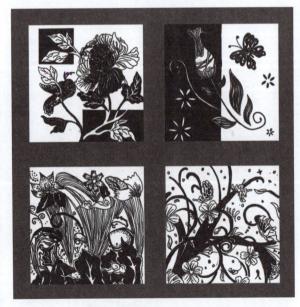

齡图 3-22 黑白装饰植物的变化

3.2.5 风景单独纹样的表现方法

风景单独纹样是指包括花卉、植物、高山峻岭、

江海湖泊、人物、动物在内的一切自然景物形象。其描绘方法与花卉、植物基本相同,既可以描绘独立一角、独立一物、独立一景、残岩断壁,也可以描绘建筑装饰等,但基本原则一定要体现出装饰性和艺术性,如图 3-23 和图 3-24 所示。

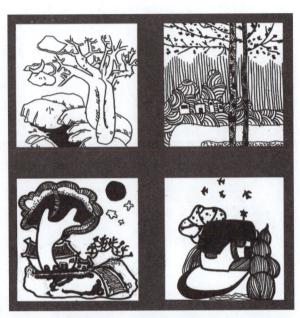

₩图 3-23 简化法风景的变化

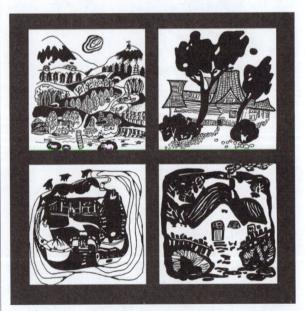

₩ 图 3-24 综合风景的变化

3.3 适合纹样的表现方法

把图案纹样组织在一定的外形轮廓中的一种 装饰效果纹样就是适合纹样。适合纹样的外形可以 是方形、圆形、三角形、多边形、角隅等,但一般都以 方形为基础。在确立了外形后,定出骨架线,再在骨架上具体表现花、叶、枝干的动势走向。

适合纹样的组织形式与基本骨架有以下几种:对称式、均衡式、发射式、向心式、离心式、反转式、回旋式、花边式。

3.3.1 圆形适合纹样的表现方法

圆形适合纹样是在圆形外轮廓下的装饰图案,这个图案要求按一定的框架和组织形式完成。圆形框架可以表现出来,也可以虚拟呈现,如图 3-25~ 图 3-28 所示。

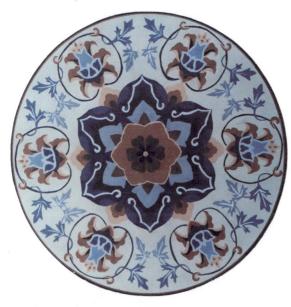

會图 3-25 对称式圆形适合纹样

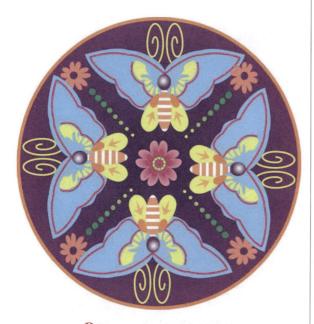

₩ 图 3-26 离心式圆形适合纹样

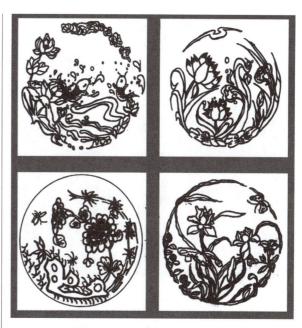

爾图 3-27 均衡式圆形适合纹样 (一)

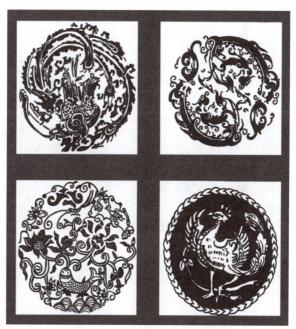

晉图 3-28 均衡式圆形适合纹样 (二)

3.3.2 方形适合纹样的表现方法

方形适合纹样是适合纹样的一种表现形式,即受方形限制的装饰纹样组织在方形的轮廓线内,主要有对称式、离心式、向心式、均衡式、旋转式等几种,与其他适合纹样版式相当,如图 3-29~图 3-32 所示。

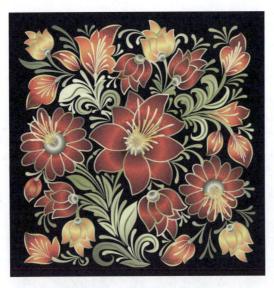

₩图 3-29 均衡式方形适合纹样

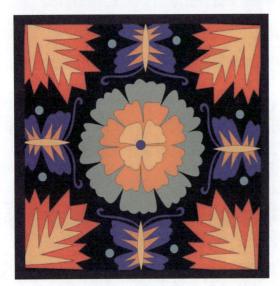

晉图 3-30 向心式方形适合纹样

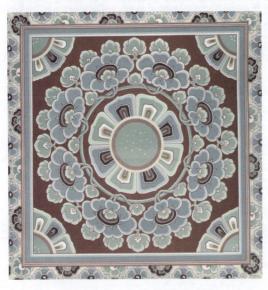

₩图 3-31 离心式方形适合纹样

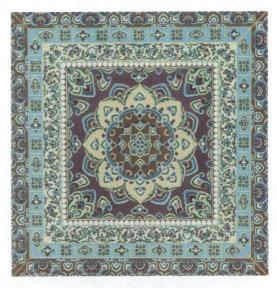

₩ 图 3-32 对称式方形适合纹样

3.3.3 角隅适合纹样的表现方法

角隅纹样是适合纹样的一种,它因常用作角的装饰,所以也叫"角花",如图 3-33 所示。角隅图案是指与角的形等边的受角形限制的装饰纹样。它可用于一角、对角或多角装饰,除内部纹样要随角形而变外,角尖端外形也可作变化,如图 3-34~图 3-37 所示。角隅纹样广泛用于门窗、手帕、方巾、桌布、床单、地毯、服装及各种角形器物上。

₩ 图 3-33 角隅适合纹样——角花

會图 3-34 不同造型的角隅适合纹样

齡图 3-35 蝴蝶造型的角隅适合纹样

ና 图 3-36 鲜花造型的角隅适合纹样

₩ 图 3-37 中国结造型的角隅适合纹样

3.4 二方连续纹样的表现方法

以一个或几个单位纹样,在两条平行线之间的带状形平面上做有规律的排列,并以向上下或左右两个方向无限连续循环所构成的带状形纹样,称为二方连续纹样,如图 3-38 所示。

齡图 3-38 二方连续纹样

装饰图案与装饰画表现技法

二方连续按上下或左右排列的骨架特征可归纳为:波浪式二方连续、一整二破式二方连续、直立式二方连续、一正一反式二方连续、斜置式二方连续、折线式二方连续、散点式二方连续。

3.4.1 散点式二方连续纹样的表现方法

散点式二方连续纹样主要是以点的形式分布的图案,可以是适合纹样的形式存在,但是在两条平行线之间的带状形平面上要突出点的效果排列。其主要特征是单位图形呈对称状,如图 3-39 所示。

₩ 图 3-39 散点式二方连续纹样

3.4.2 直立式二方连续纹样的表现方法

在二方连续纹样的条形带状框架内,基本单位造型都是站立的形象为直立式二方连续纹样,一般为独立图形或一个完整有联系的纹样,可以是单独纹样,也可以是圆形适合纹样、方形适合纹样或角隅适合纹样等,如图 3-40 所示。

齡图 3-40 直立式二方连续纹样

3.4.3 倾斜式二方连续纹样的表现方法

倾斜式也叫斜置式,其特点是在条形框架内进行倾斜摆放,角度一般控制在 40° 左右,有一定动感和变化,如图 3-41 所示。

齡图 3-41 倾斜式二方连续纹样

3.4.4 波浪式二方连续纹样的表现方法

波浪式二方连续纹样的特点是动感十足,如行云流水,好似有流水穿过整个画面,因此,在设计时要体现出波浪的"动"、行云的"走",如图 3-42 所示。

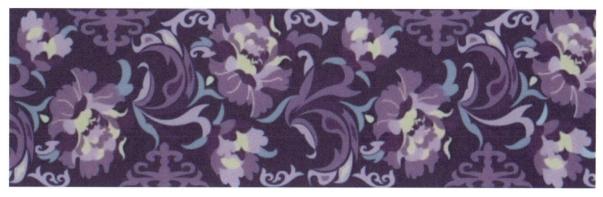

₩ 图 3-42 波浪式二方连续纹样

除了以上四种表现方法外,还有一正一反式二方连续纹样,如图 3-43 和图 3-44 所示,折线式二方连续纹样如图 3-45 所示。

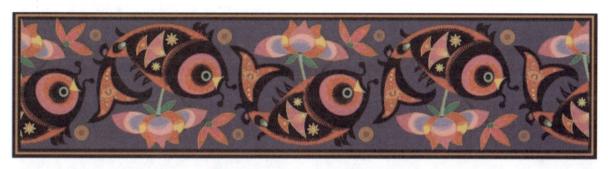

₩图 3-43 一正一反式二方连续纹样(一)

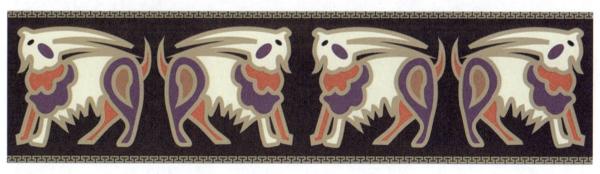

₩图 3-44 一正一反式二方连续纹样(二)

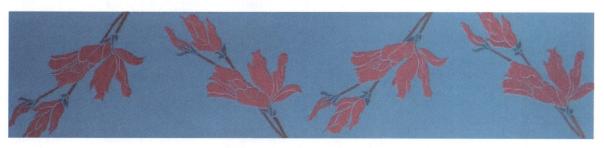

₩图 3-45 折线式二方连续纹样

3.5 四方连续、多级纹样的表现方法

3.5.1 四方连续的表现方法

四方连续纹样是指一个单位纹样向上、下、左、右四个方向反复连续循环排列所产生的纹样。这种 纹样节奏均匀、韵律统一、整体感强。

设计时要注意单位纹样之间连接后不能出现 太大的空隙,以免影响大面积连续延伸的装饰效果。四方连续纹样广泛应用在纺织面料、室内装饰材料、包装纸等上面。四方连续纹样的骨架及表现方法有散点式四方连续纹样、连缀式四方连续纹样、重叠式四方连续纹样。

1. 散点式

散点式四方连续纹样是一种在单位空间内均 衡地放置一个或多个主要纹样的四方连续纹样,如 图 3-46 和图 3-47 所示。这种形式的纹样—般主 题比较突出、形象鲜明,纹样分布可以较均匀齐整、 有规则,也可自由、不规则。但要注意的是,单位空 间内同形纹样的方向可做适当变化,以免过于单调 呆板。

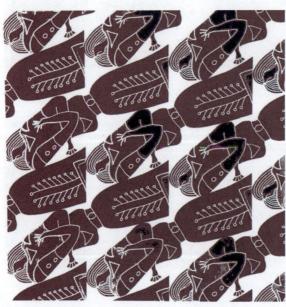

₩图 3-46 散点式四方连续纹样 (一)

2. 连缀式

连缀式四方连续纹样是以可见或不可见的线条、块面连接在一起,产生很强烈的连绵不断、穿插排列的连续效果的四方连续纹样。常见的有波线连缀、菱形连缀、阶梯连缀、接圆连缀、几何连缀等,如图 3-48 和图 3-49 所示。

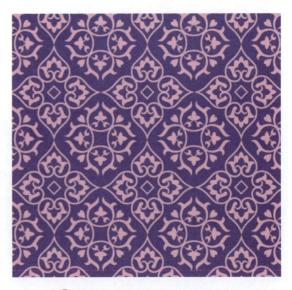

齡图 3-47 散点式四方连续纹样 (二)

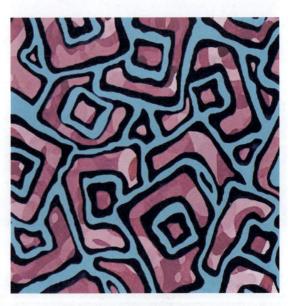

₩ 图 3-48 几何连缀式四方连续纹样

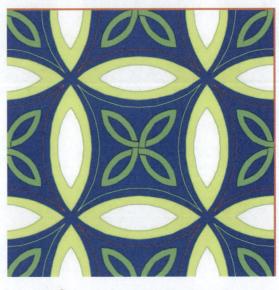

₩ 图 3-49 接圆连缀式四方连续纹样

3. 重叠式

重叠式四方连续纹样是两种不同的纹样重叠 应用在单位纹样中的一种形式。一般把这两种纹样 分别称为"浮纹"和"地纹"。应用时要注意以表现浮纹为主,地纹尽量简洁以免层次不明、杂乱无章,如图 3-50 和图 3-51 所示。

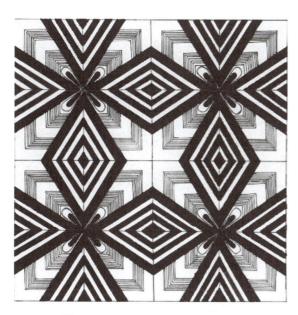

₩ 图 3-50 重叠式四方连续纹样 (一)

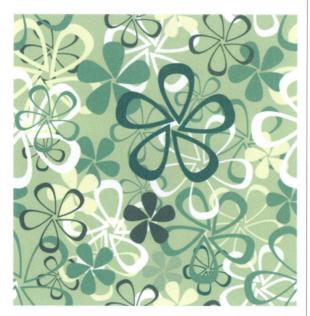

晉图 3-51 重叠式四方连续纹样 (二)

3.5.2 多级纹样的表现方法

按照装饰图案的表现手法,根据实际设计需要不进行有规律的上、下、左、右排序,而只需遵循画面均衡、色彩统一、整体感强的基本设计原则进行

多角度、全方位的突出视觉极佳效果的综合设计,即为不连续、不重复的多级纹样。这是多级纹样与适合纹样、连续纹样的根本区别所在,它不受条条框框的限制,想怎么画就怎么画,只需遵循画面均衡、色彩统一、整体感强的基本设计原则,绘制出有一定装饰效果、充满美感、幻想、抽象、科幻、可有一定故事情节、也可将毫不相干的内容组织在一起的画面,就是多级纹样的表现内容和方法,如图 3-52 和图 3-53 所示。

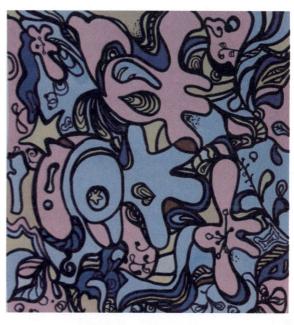

曾图 3-52 多级纹样 (一)

图 3-53 多级纹样 (二)

思考与训练题

- 1. 装饰纹样的素材搜集有哪些方法?
- 2. 单独纹样的表现方法有哪些?
- 3. 适合纹样的种类和特点有哪些?
- 4. 连续纹样的表现方法及其特点和规律有哪些?
- 5. 多级纹样与连续纹样的主要区别有哪些?
- 6. 根据教学进度分别完成单独纹样(人物、动物、植物、花卉、风景)、适合纹样(圆形适合纹样、方形适合纹样、角隅适合纹样)、连续纹样(二方连续纹样、四方连续纹样)、多级纹样设计作品。要求:
 - (1) 在 25cm × 25cm 的白纸板上完成, 其他材料和绘制工具均不限。
 - (2) 根据个人的审美和理解精心绘制。
 - (3) 黑白与色彩结合绘制。

训练目的:

检验学生对传统装饰图案与现代设计理念的完美结合的动手与实践能力。

第4章 装饰画的表现方法

4.1 装饰画概述

4.1.1 装饰画的起源

装饰画的起源可以追溯到新石器时代彩陶器身上的装饰性纹样,如动物纹、人纹、几何纹,如图 4-1 所示,这些都是经过夸张变形、高度提炼的图形。更确切的起源是战国时期的帛画艺术,如图 4-2 所示。阿尔塔米拉洞窟壁画(见图 4-3)、宫殿装饰壁画(见图 4-4)艺术对当今装饰画的影响也非常大。

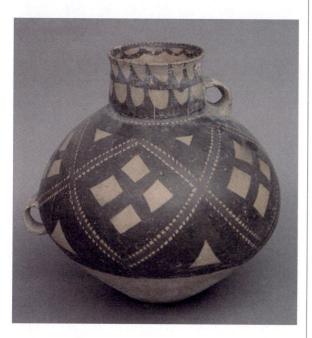

₩ 图 4-1 彩陶器身上的装饰性纹样

₩ 图 4-2 战国时期的帛画艺术

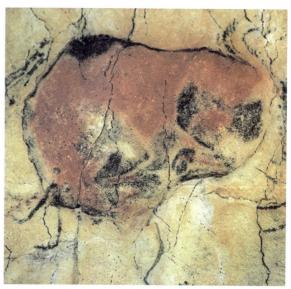

₩ 图 4-3 阿尔塔米拉洞窟壁画

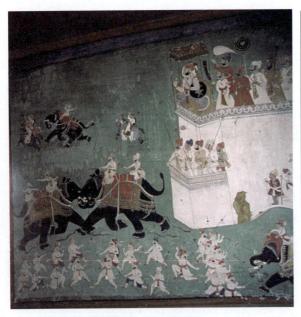

₩ 图 4-4 宫殿装饰壁画

4.1.2 装饰画的形象特征

装饰画是在丰富人们生活的基础上做合理的夸张、生动的比喻、巧妙的想象,甚至是幻想。在表现形式上,它讲求多空间的组合,不受时间、空间的限制,可将不同的时间、不同的地点、不同的情节故事、不同的季节变化组合在一起。装饰画内容的表现也是形式多样的,可以"以意生象、以象生意",即根据内容创造形态,通过形态传达内容。题材很丰富,可以分为具象题材、意象题材、抽象题材和综合题材等。装饰造型、装饰色彩、装饰构图三要素是装饰画的关键。好的装饰画,可以通过其视觉形象传达信息,进行超越地域、民族界限以及语言障碍和文化差异的交流。

装饰画可以装饰在物品上,也可以作为独幅装饰图形装点在室内外墙壁上,如图 4-5 和图 4-6 所示。装饰画的尺寸完全根据空间而定,可大可小。它可以把发生在不同时间里的事物通过巧妙的构思将它们联系起来,使人们了解事物的发展和变化。从一定意义上讲,装饰画有壁画的含义。

这种别具特色的艺术表现方法的出现,至少可以追溯到春秋战国时期,那时就已经作为一种比较成熟的、独立的艺术形式而广泛地应用在当时的社会生活中。它的产生和发展也经历了上万年的历史。它的起源首先是人类对装饰的欲求,也是人类最原始的本能。

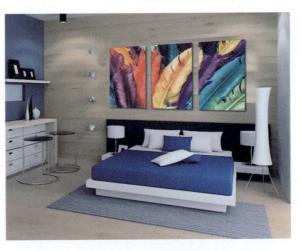

₩ 图 4-5 无框装饰壁画

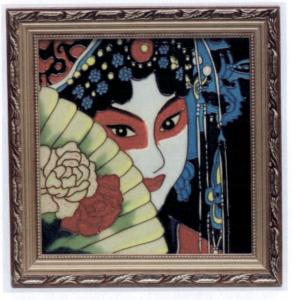

₩ 图 4-6 有框装饰壁画

4.2 装饰画的材料与工艺表现

4.2.1 装饰画的材料

装饰画按材料可分为粮谷装饰画、锻铜浮雕、 立铜画、衍纸画、押花画、漆画装饰画、景泰蓝工艺 画、金丝沙画、十字绣手工装裱、立体剪纸贴画、彩 色蜡染画、纽扣装饰画、蛋壳画、贝壳画、立铜画、综 合材料装饰画等。综合材料包罗万象,因此,只要 能想象到的物质都可以作为装饰画的材料。

4.2.2 装饰画的工艺表现

由于可作为装饰画的材料太多,这里仅介绍几种,以点带面。

1. 五谷画的工艺表现

五谷画起源于盛唐,当时国泰民安、五谷丰登。"五谷"在佛教和道教规仪中,视其为夺天地之精华的吉祥物,民间则将"五谷"作为辟邪之宝。

五谷画是以各类植物种子和五谷杂粮为本体,通过粘、贴、拼、雕等手段而成的山水、人物、动物、花鸟、卡通、抽象等形象的画面,如图 4-7~图 4-9 所示。它是运用构图、线条、明暗、色彩等造型手法,对其进行特殊处理所形成的图画。

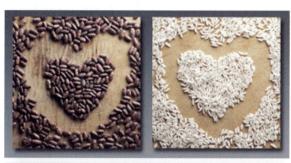

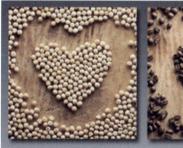

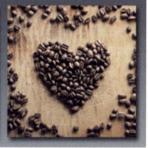

₩ 图 4-7 "心形" 五谷画

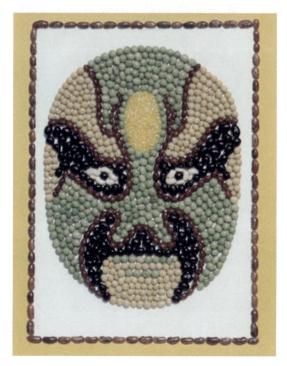

₩ 图 4-8 京剧脸谱五谷画

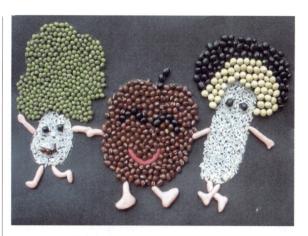

₩ 图 4-9 有一定故事情节的五谷画

五谷画在不经任何处理和室内空气相对干燥的情况下,一般可保存2~3年。若需保存更长时间,所用粮食则要经过特殊工艺处理,主要技术为粘贴技术,化学处理防虫、蛀、腐、霉技术,染色技术,封面处理,抗氧化等。

五谷画的设计与制作过程如下:

- (1) 设计并绘制基本五谷画造型。
- (2) 将透明胶水沿着造型轮廓线涂抹。
- (3) 用镊子将五谷紧密地摆放在涂抹过透明 胶水的适合位置上,如图 4-10 所示。

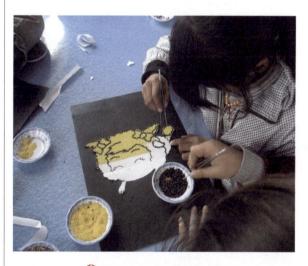

₩图 4-10 五谷画的制作过程

- (4) 等待 30 分钟或更长时间 (完全干燥或粘牢后) 再轻轻刷上或喷上一层清漆,刷涂抹清漆能起到牢固画面和突出物体明亮程度的作用。
- (5) 装裱配框。"三分画七分裱""人配衣服、马配鞍",配上合适的画框能使画更美观、更高档、更养眼,如图 4-11 所示。

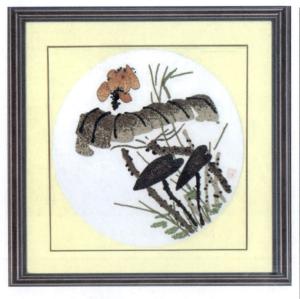

₩ 图 4-11 装裱后的五谷画

2. 衍纸画的工艺表现

衍纸艺术又叫卷纸装饰工艺,是纸艺中一项典雅瑰丽的特色艺术。它将雕塑和绘画技艺的承载体转换为纸张,将细长的纸条一圈圈卷起来,成为一个个小"零件",然后组合成样式复杂、形状各异的"配件"来创作。这种风格绮丽的纸艺术起源于15世纪的欧洲修道院,修女们利用卷纸贴上金玉珠宝等来装饰圣物盒和神画。其后,它备受欧洲的贵族推崇,成为上层社会女性的爱物。现在,它已经成为风行全世界的一项工艺性很强的纸艺活动,如图 4-12 所示。

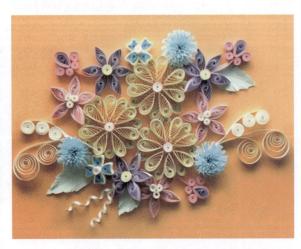

₩ 图 4-12 造型丰富的衍纸画作品

衍纸工艺作为一门独特纸艺,就是通过卷曲、 弯曲、捏压而形成原始设计形象的折纸艺术。要学 好衍纸,首先要学会用薄的纸条制作各种基础造 型,然后组合加工制作出人们想要的作品,最后装裱成为装饰品或者艺术品进行展示。

衍纸创作主要的工具是纸条、衍纸器(笔、棒)、镊子、白胶、定形尺(模板)、底板(一定要厚点的卡纸)等。只要抓住要点,发挥创意,就能创作出美轮美奂的作品。相信衍纸世界的缤纷多彩一定会让你惊艳不已、心醉神迷!

衍纸画的设计与制作过程如下:

- (1) 绘制衍纸画造型图。
- (2) 将透明胶水沿着造型轮廓线均匀涂抹。
- (3) 将制作好的卷纸造型粘贴在设计好的造型图上。
- (4) 待完全粘牢后, 裱框完成, 如图 4-13 和图 4-14 所示。

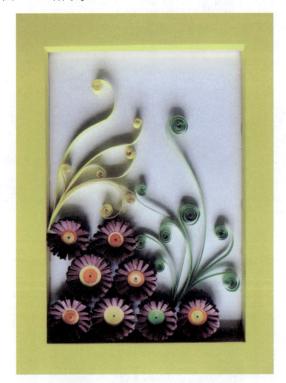

₩ 图 4-13 造型优美的衍纸画作品

3. 宣纸画的工艺表现

说起宣纸装饰画,不能不提到丁绍光,他是我国著名的装饰画大师。丁绍光于 1937 年生于陕西, 1962 年毕业于中央工艺美术学院。1962—1980 年任教于云南艺术学院。1979 年为人民大会堂制作大型壁画《美丽、丰富、神奇的西双版纳》,同年出版《丁绍光西双版纳白描写生集》。1980 年 7 月赴美定居。1986—1996 年在世界各国举办个人展 400 次以上,作品收藏遍及 50 多个国家及地

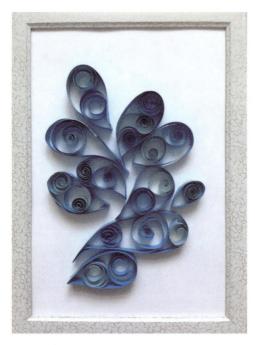

⋒ 图 4-14 色彩典雅的衍纸画作品

区。各国报刊、电视、广播、书刊杂志专题介绍上千余次。1990年在日本世界艺术博览会上,被选入自14世纪以来百名艺术大师排行榜,名列第29位,是唯一入选的华人艺术家。

1993—1995年,丁绍光连续三年被选为联合 国代表画家。1993年,联合国向全球发行丁绍光 作品《人权之光》限量版画,纪念联合国世界人权 宣言。1994年,联合国向全球发行丁绍光作品《母 性》限量版画,纪念国际家庭年。1995年,联合 国向全球发行丁绍光作品《宗教与和平》限量版 画。联合国邮政局向全球发行丁绍光的作品《西 双版纳》《催眠曲》《和平、平等、进步》《文化与教 育》的邮票,以纪念联合国第四次世界妇女大会。 首日封和邮票在日内瓦万国宫博物馆永久珍藏。联 合国连续三年撰文向世界 160 个国家介绍丁绍光 的艺术与生活。1995年,联合国在艺术与集邮项 目总结报告中提名表彰了联合国成立 50 年以来的 29 位当代艺术大师,丁绍光是其中唯一的亚洲艺术 家。丁绍光现任中外十余所大学的名誉和客座教 授,国际中国美术家协会会长。各国政府和社会团 体颁发给丁绍光几十个奖项,包括荣誉市民、金钥 匙。1996年,经中国文化部批准在中国美术馆举 办《丁绍光获奖美术大展》。中国、美国、日本、新加 坡、中国台湾地区、中国香港地区分别出版丁绍光 画集。

在丁绍光的画里,常常能看到东西方艺术结合的影子,东方艺术讲求"神似",东晋顾恺之时,就追求"以形寓神",到南齐谢赫的"古画品录"中,"六法论"的第一条就是"气韵生动",中国以线造型并以它来表露艺术家的情绪、思想和信仰。国画传统的"散点透视"异于西画的"固定透视",可以将天与地、山林与河川、远景与近景、实景与虚景透过艺术家心中的思绪,在画面上造成天地与我同在、山河与我同行的自由境界,像"长江千里"一画可以把千里河流、山村居民、房屋全部画在一张画里,这是西方写实做不到的,如图 4-15 和图 4-16 所示。

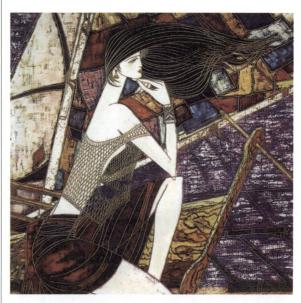

₩ 图 4-15 丁绍光装饰画暖调画面作品

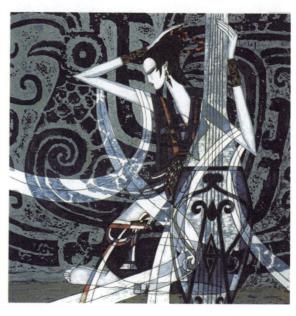

图 4-16 丁绍光装饰画冷调画面作品

丁绍光装饰画的主要材料是宣纸和水粉颜料,借助宣纸的柔软特性、肌理效果和水粉的厚重,再结合严谨扎实的基本功和表现技法,使作品达到极佳的至臻完美的艺术效果。

宣纸画的设计与制作过程如下:

- (1)设计并绘制基本线条造型(一般用 HB 铅笔)。
- (2) 用手揉搓成团,在不破坏纸的情况下尽量揉搓,使纸面的褶皱增多。
- (3) 摊开画面,这时纸面呈现出极强的肌理效果。
- (4) 在此基础上进行色彩描绘和勾勒轮廓 (轮廓可用黑、白、黄水粉色,也可用金粉、银粉,各 有优点)。
 - (5) 装裱配框,如图 4-17 和图 4-18 所示。

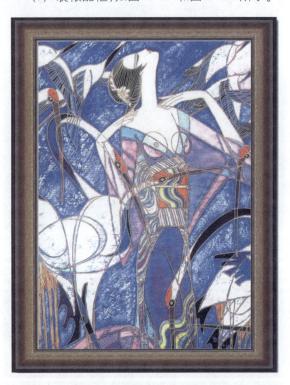

₩ 图 4-17 装裱后的装饰画作品

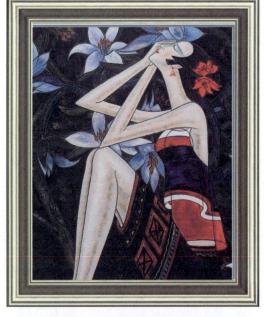

⋒ 图 4-18 装裱后的丁绍光装饰画

思考与训练题

- 1. 简述装饰画的起源及应用。
- 2. 装饰画的材料有哪些?
- 3. 简述五谷装饰画的制作工艺与注意事项。
- 4. 简述装饰画与纯绘画构图的区别与 联系。
 - 5. 完成五谷画一幅、综合材料装饰画一幅。要求:
- (1) 在宽不小于 15cm 的基础上完成五谷 画和综合材料画。
 - (2) 构图合理美观,制作精细。
 - (3) 内容健康, 题材不限, 需装裱。 训练目的:

检验学生对装饰画的理解、综合材料的运 用和动手实践能力。

第5章 装饰图案的应用

5.1 装饰图案在服饰设计中的应用

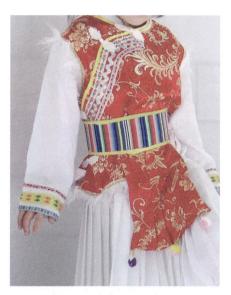

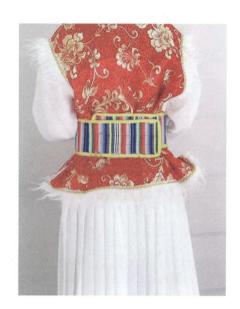

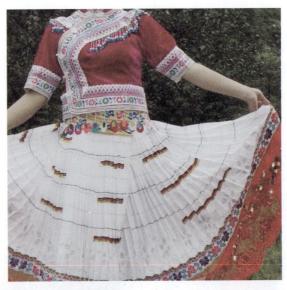

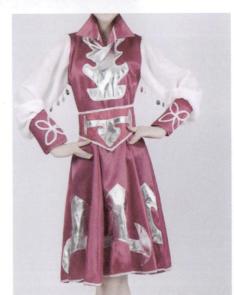

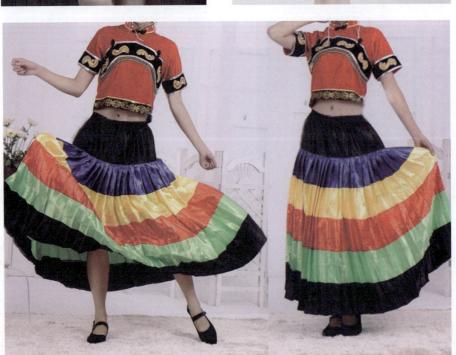

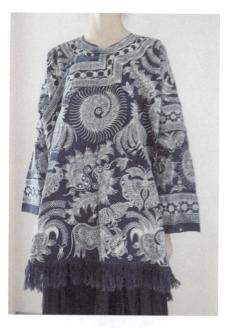

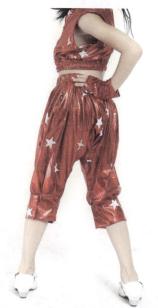

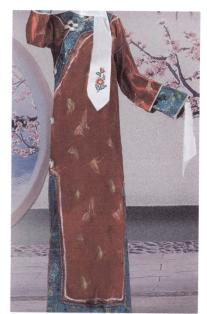

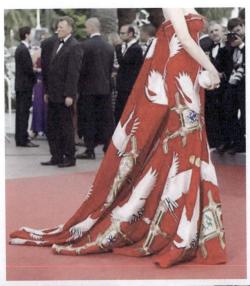

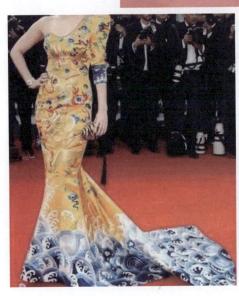

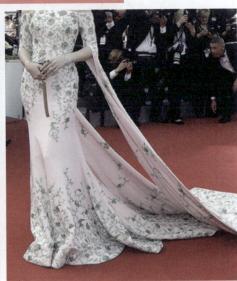

5.2 装饰图案在室内设计中的应用

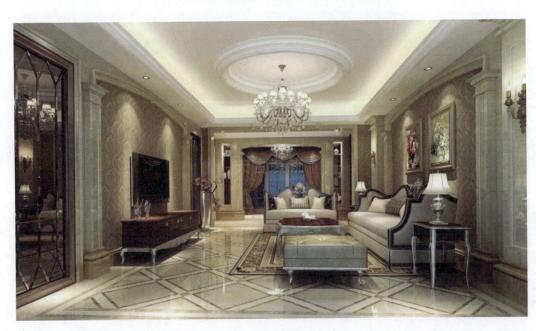

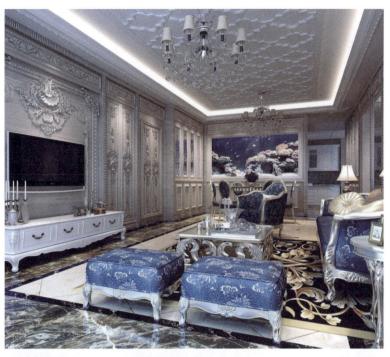

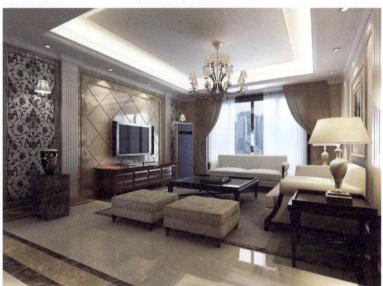

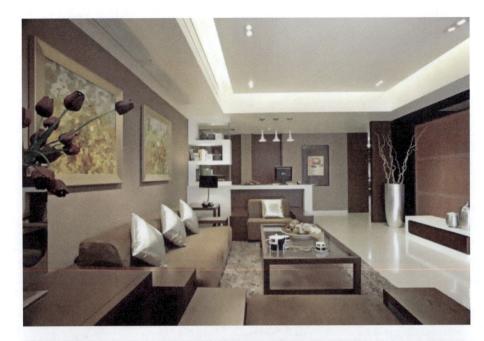

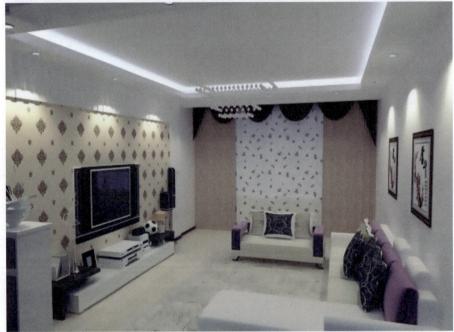

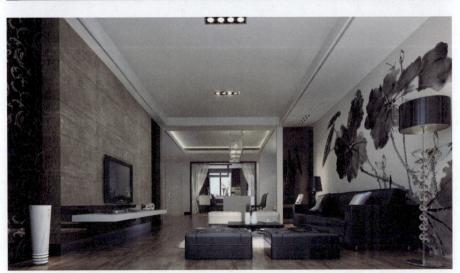

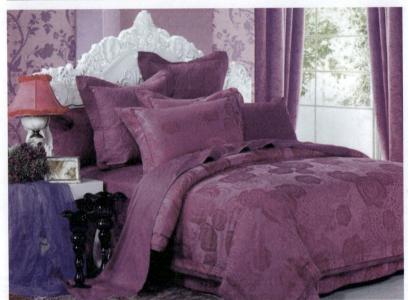

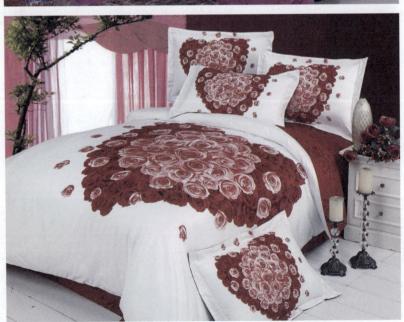

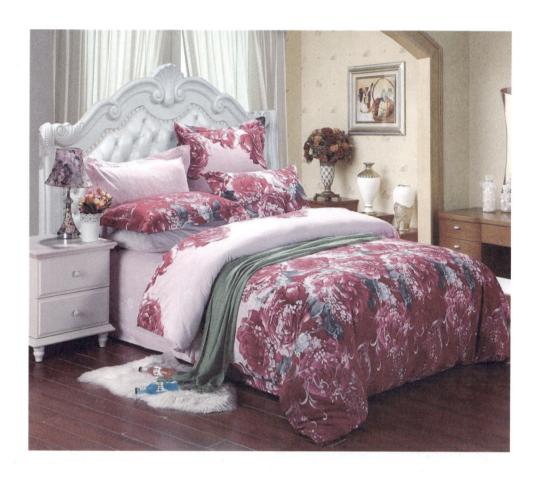

5.3 装饰图案在平面设计中的应用

米5章 装饰图案的应用

5.4 装饰图案在产品设计中的应用

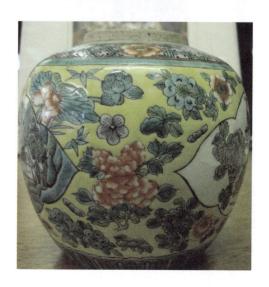

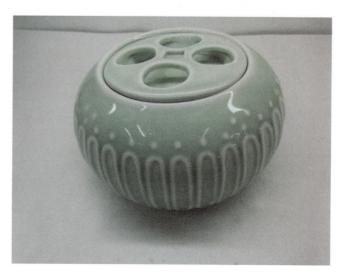

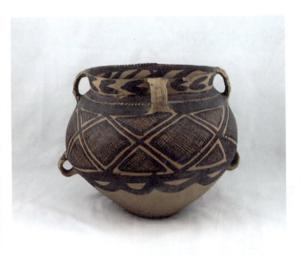

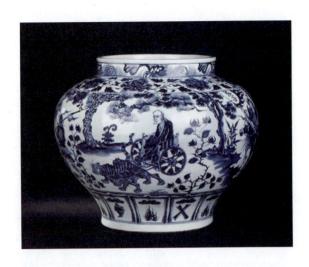

5.5 装饰图案在家具设计中的应用

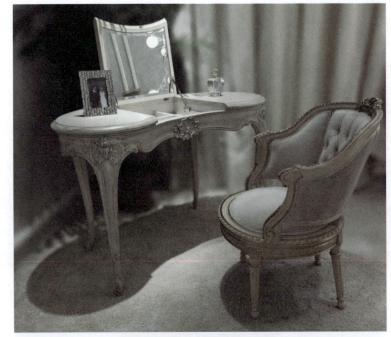

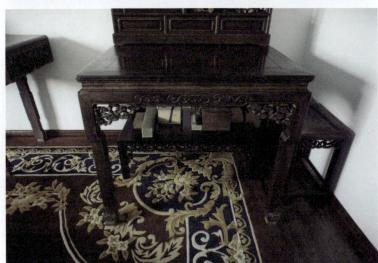

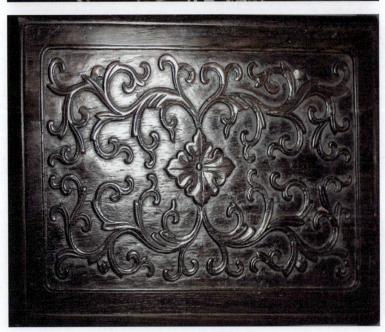

第6章 优秀装饰图案作品欣赏

6.1 人物、动物、花卉、风景独立纹样欣赏

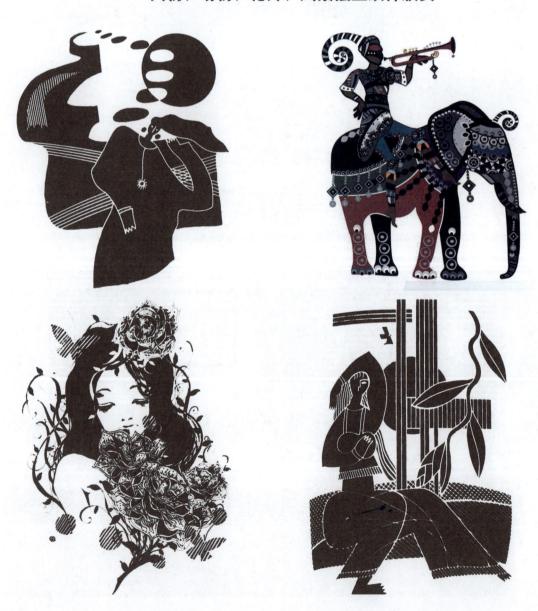

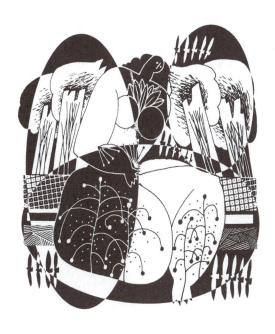

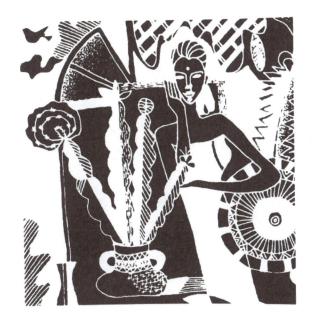

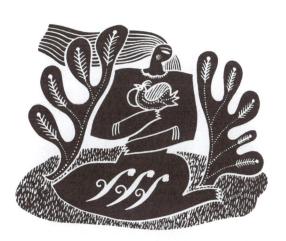

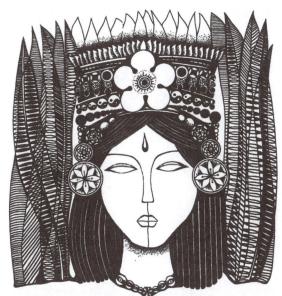

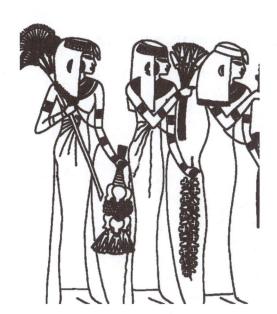

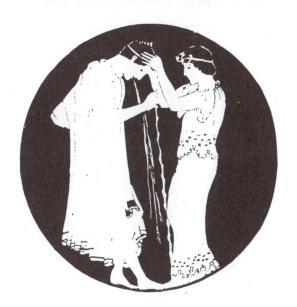

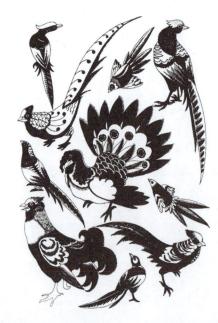

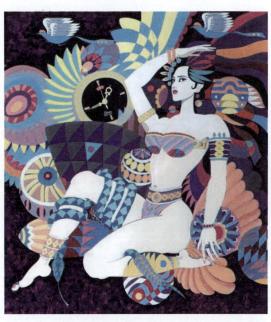

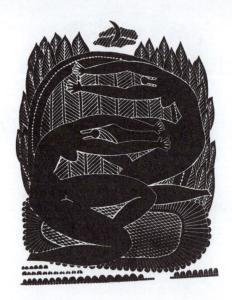

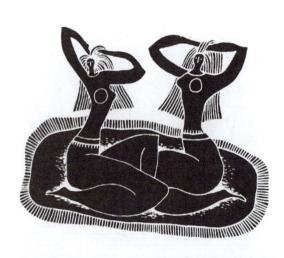

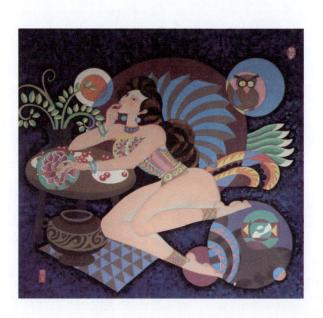

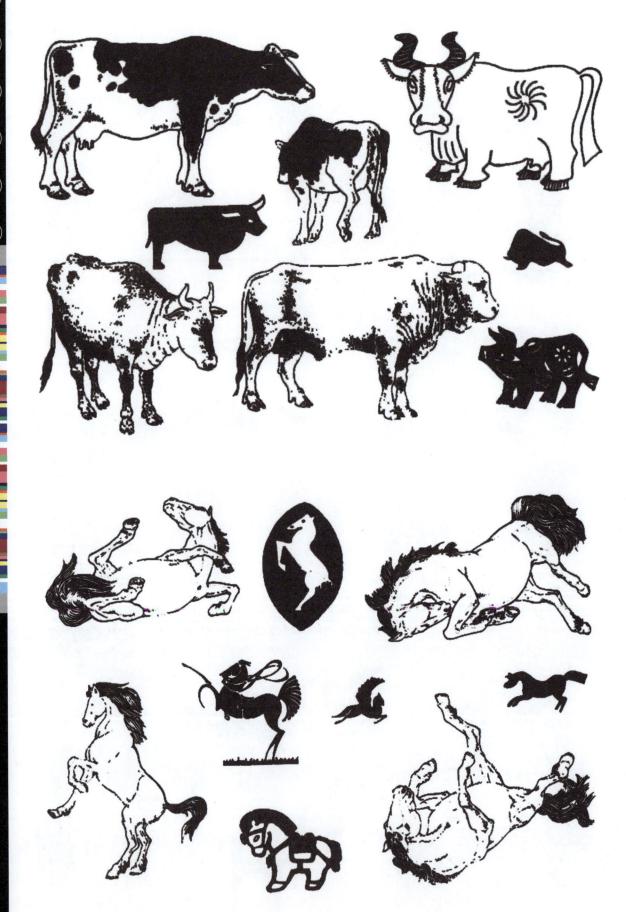

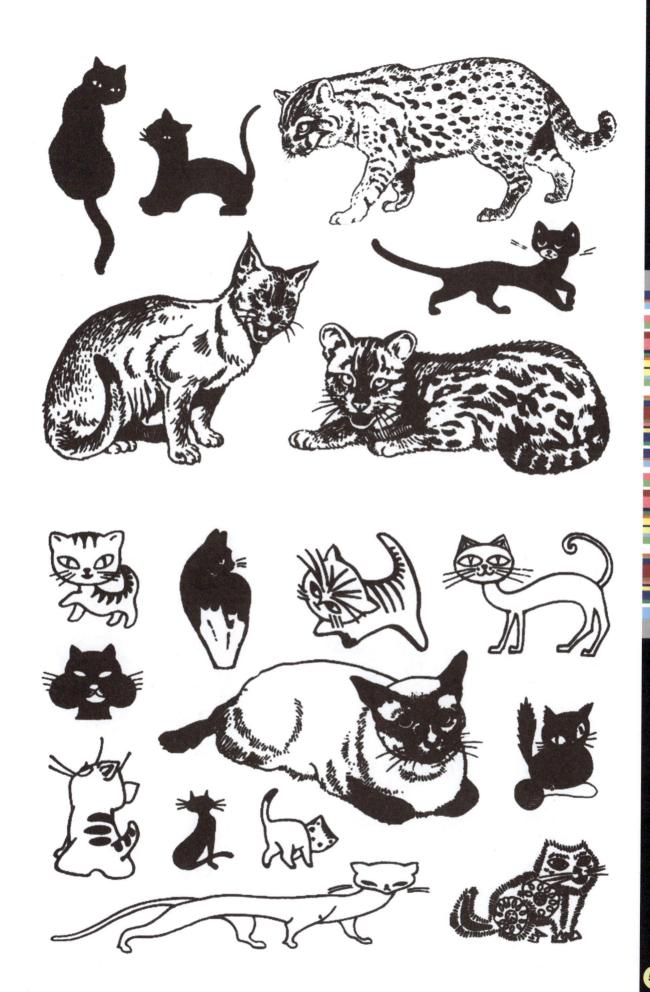

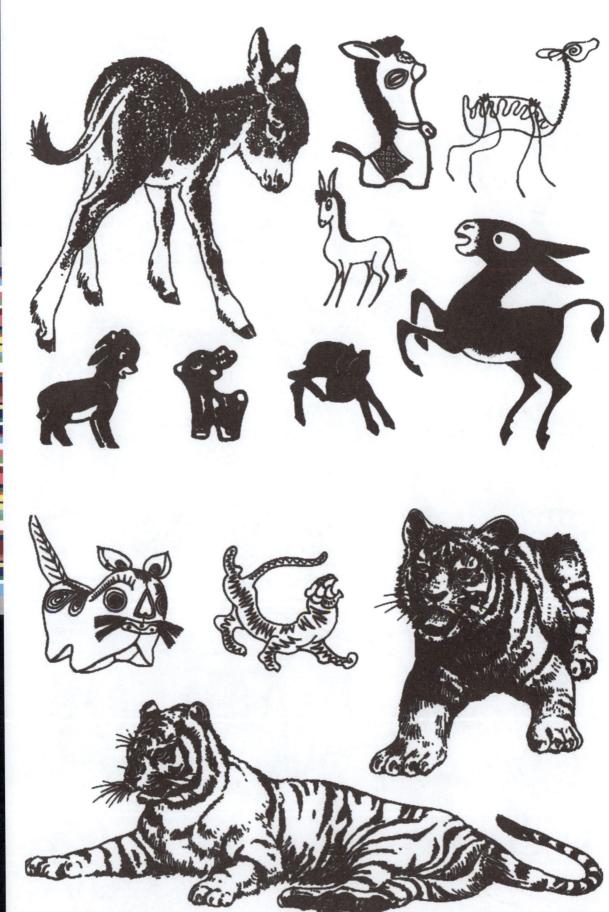

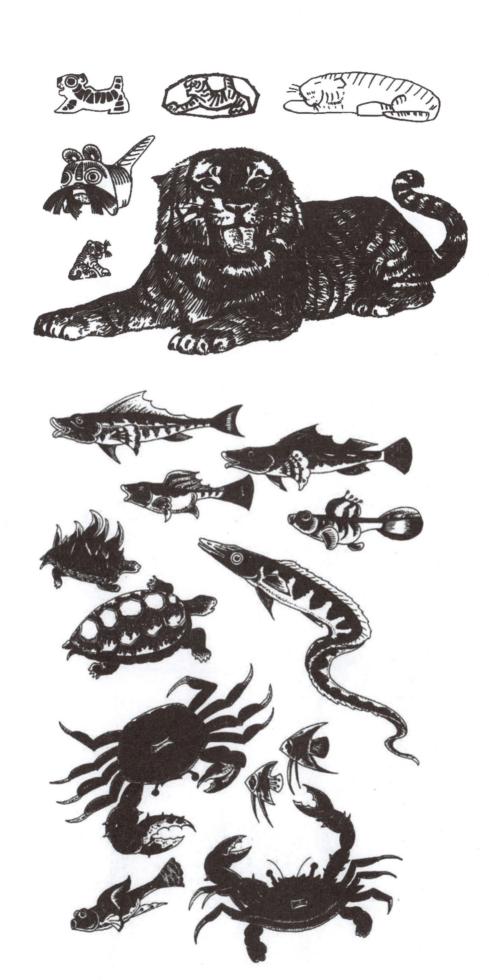

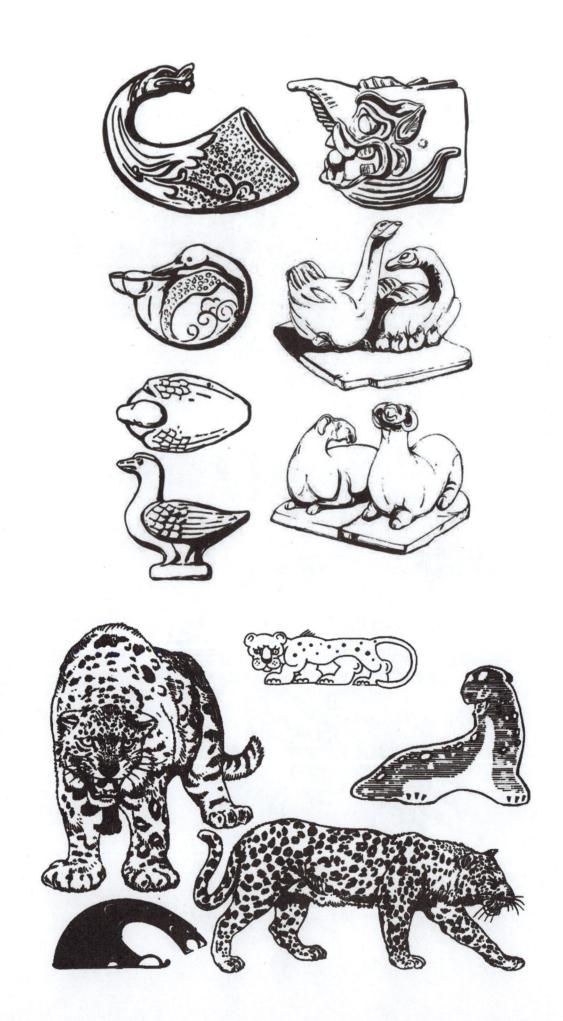

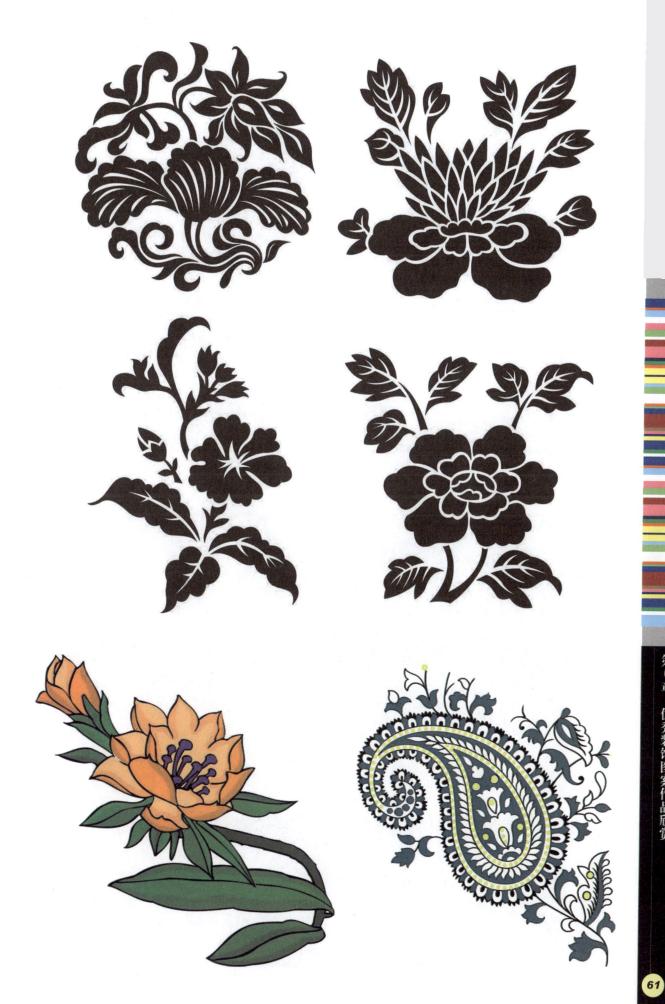

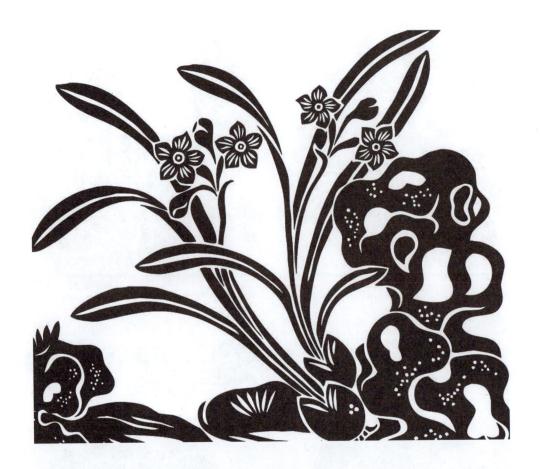

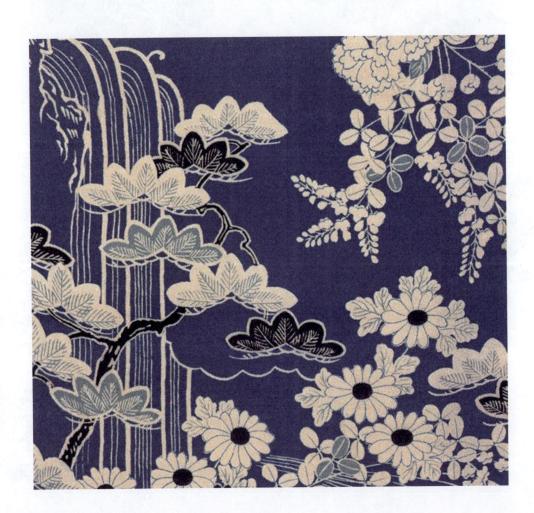

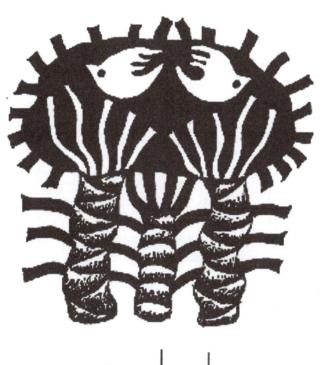

6.2 方形、圆形、角隅适合纹样欣赏

裝飾圈案与裝飾圖表现技法

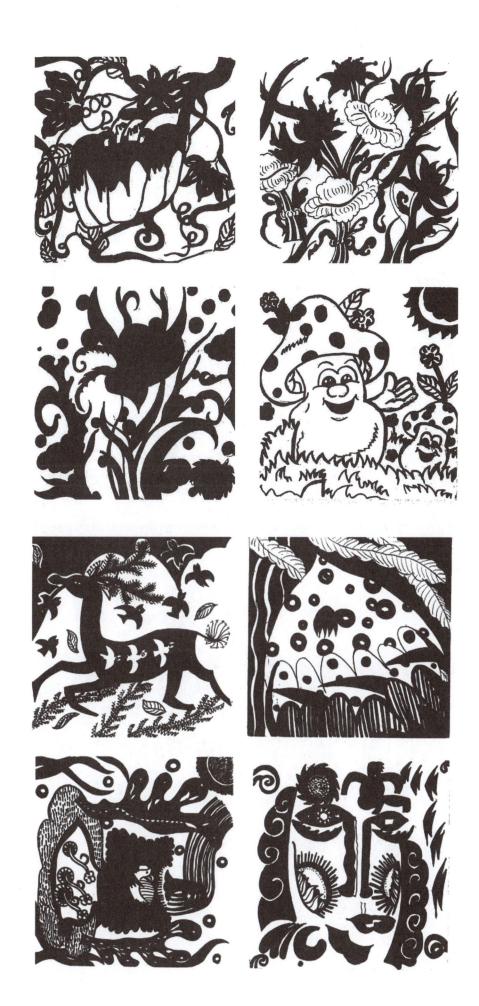

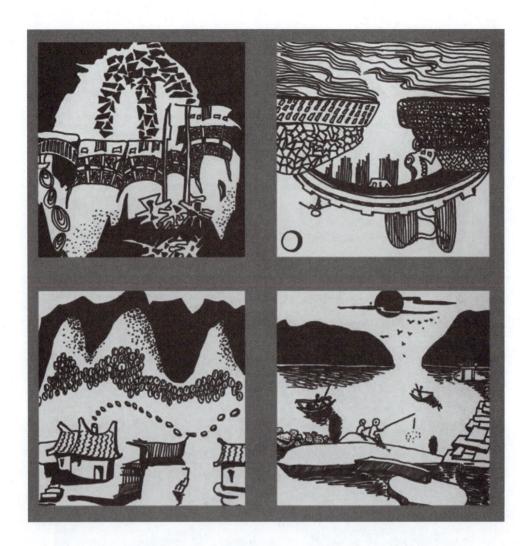

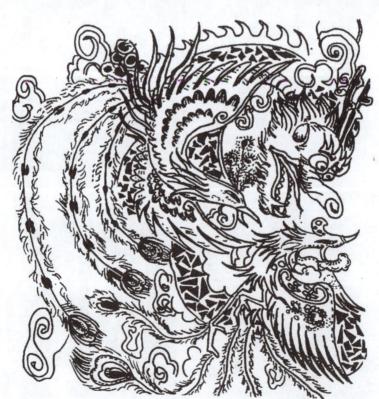

裝飾图案与裝飾圖表现技法

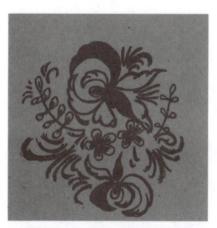

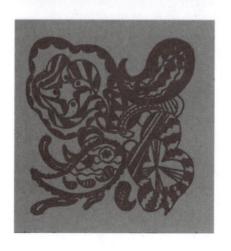

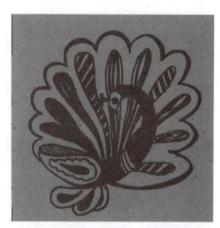

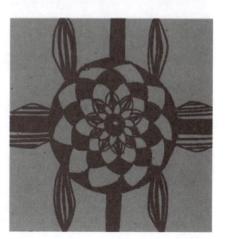

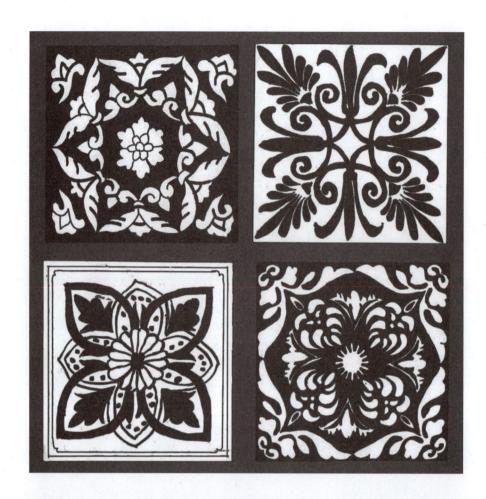

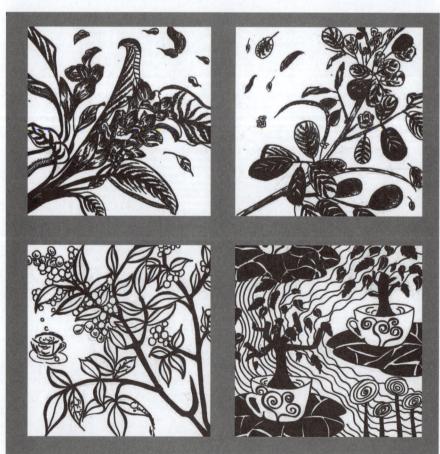

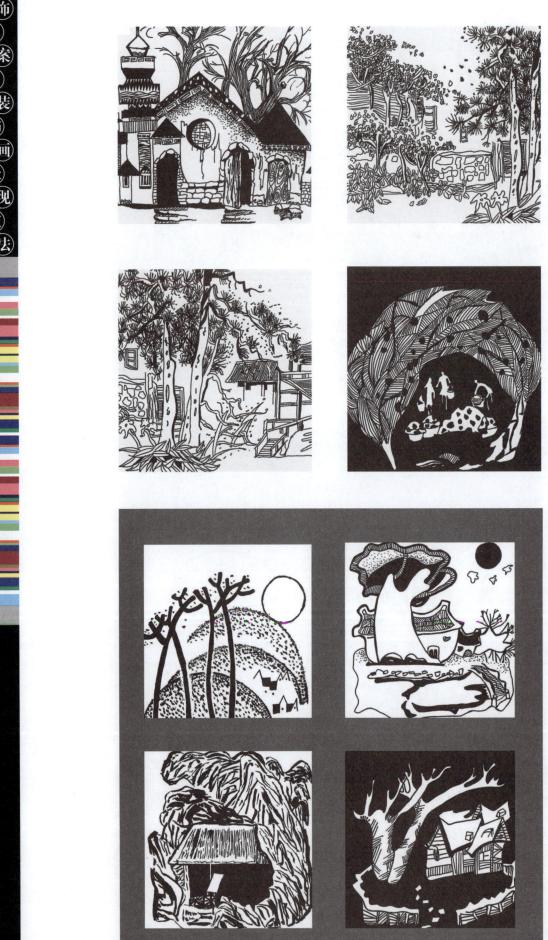

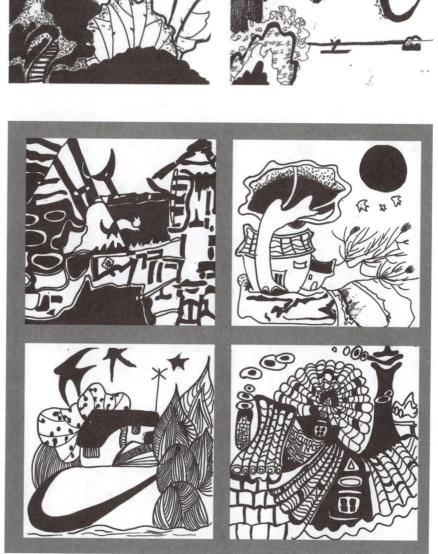

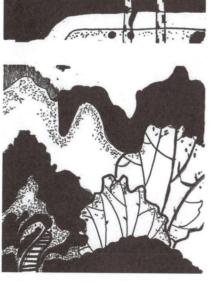

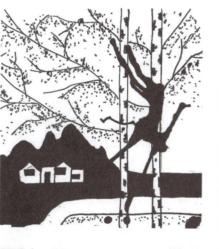

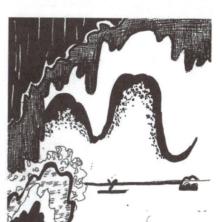

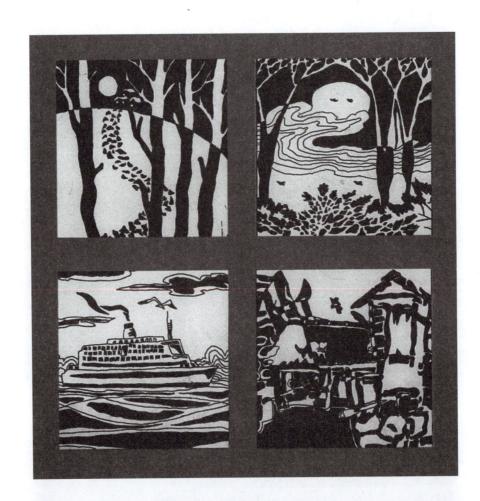

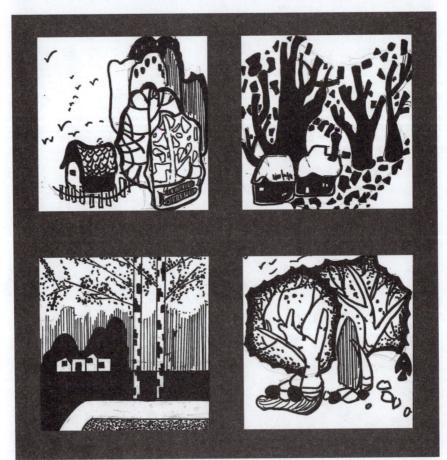

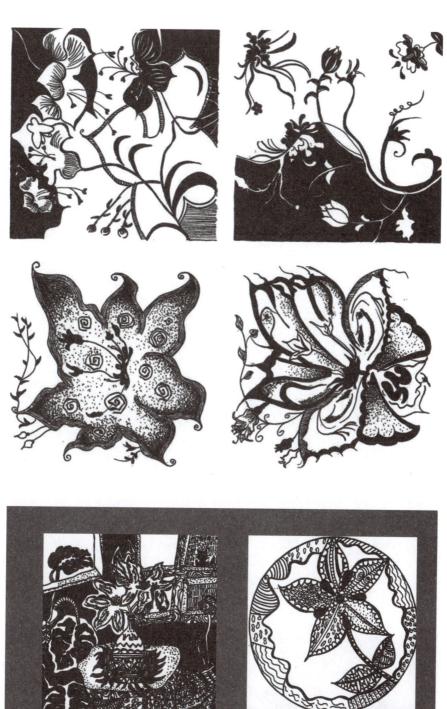

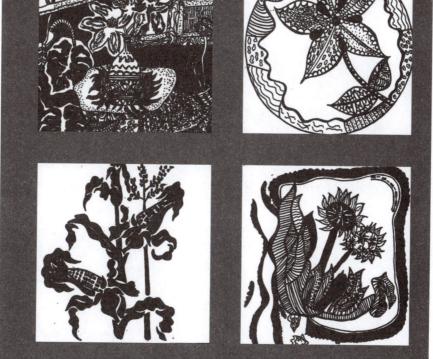

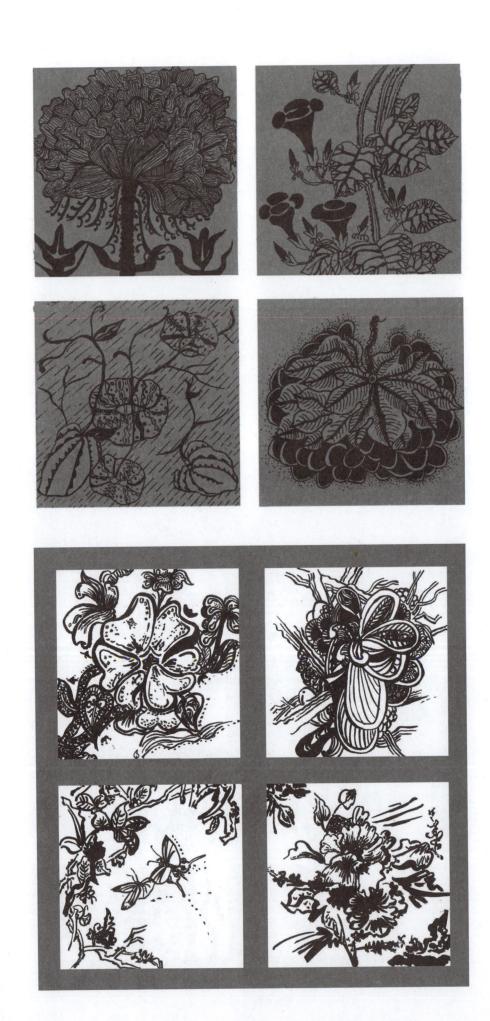

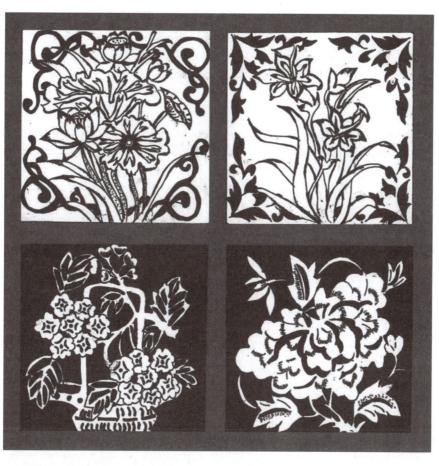

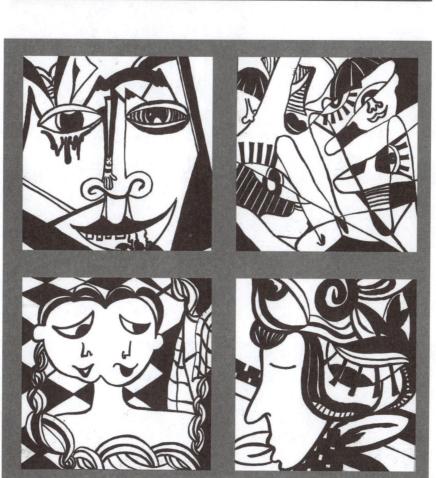

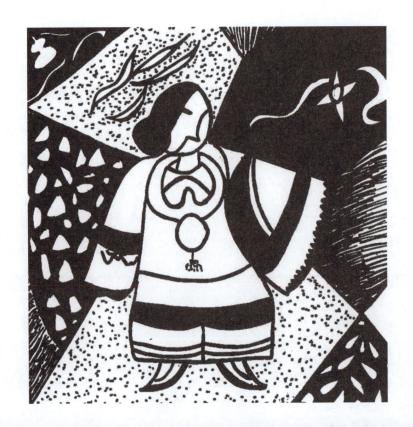

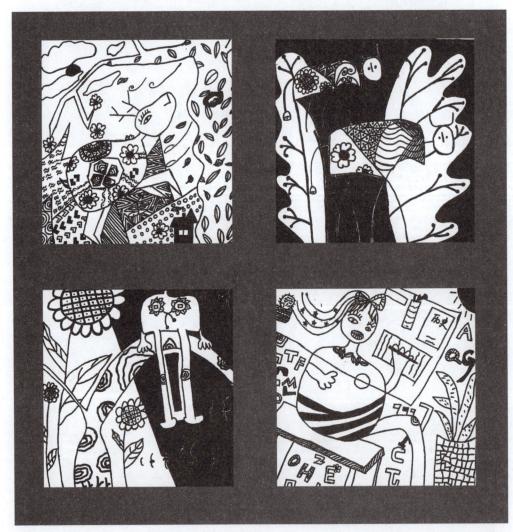

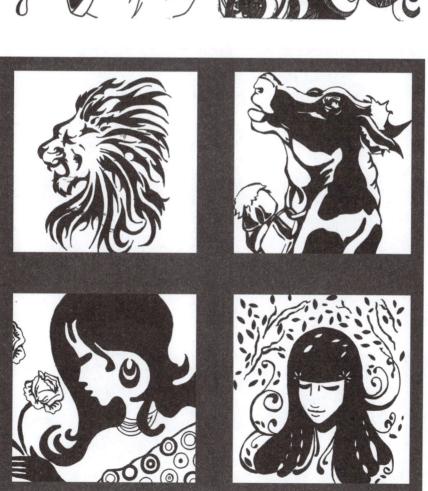

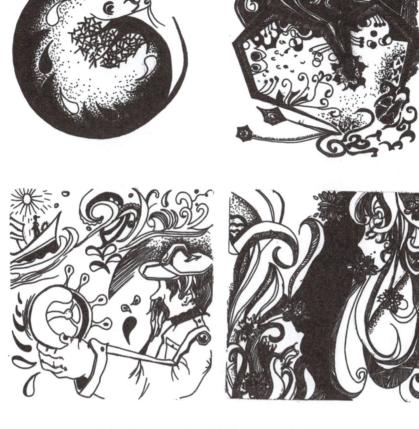

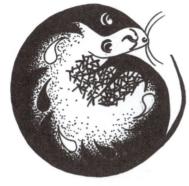

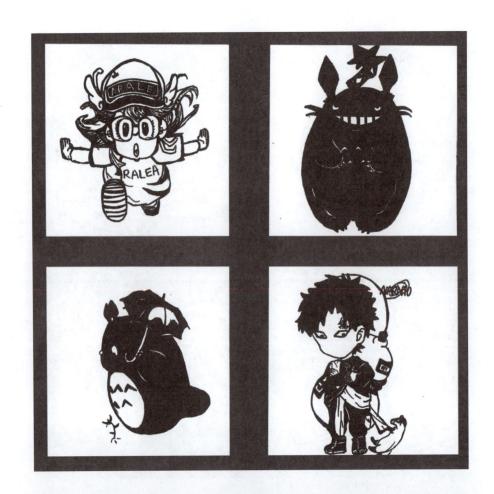

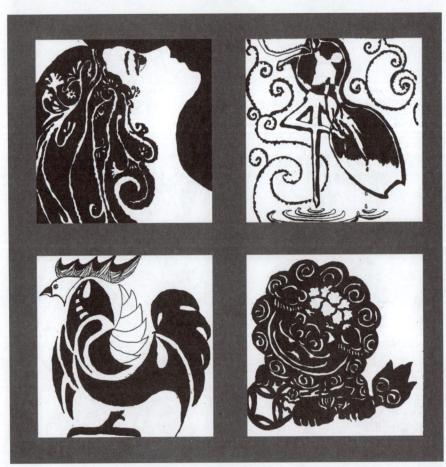

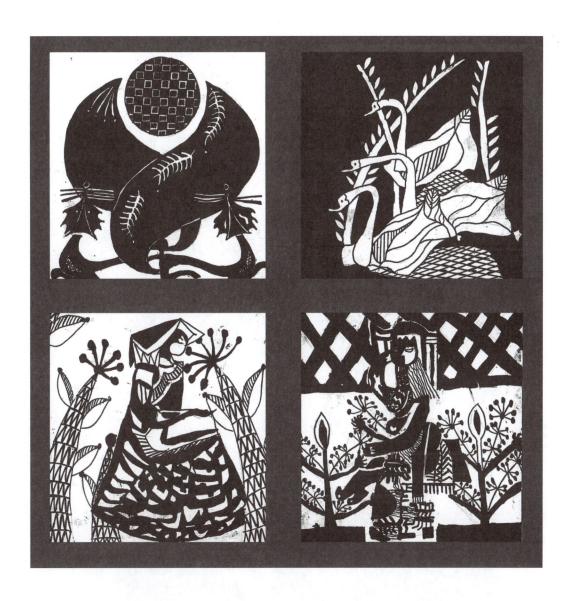

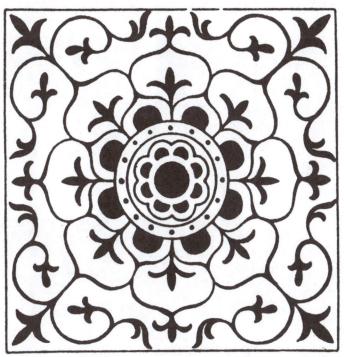

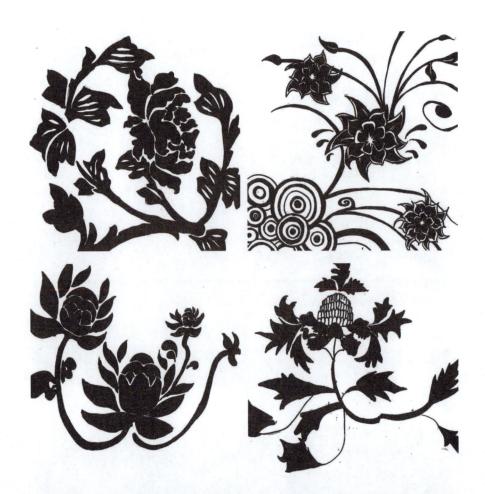

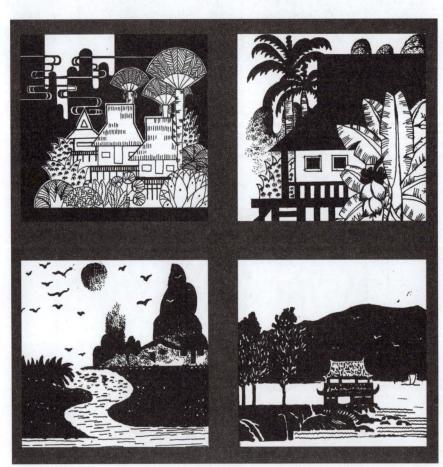

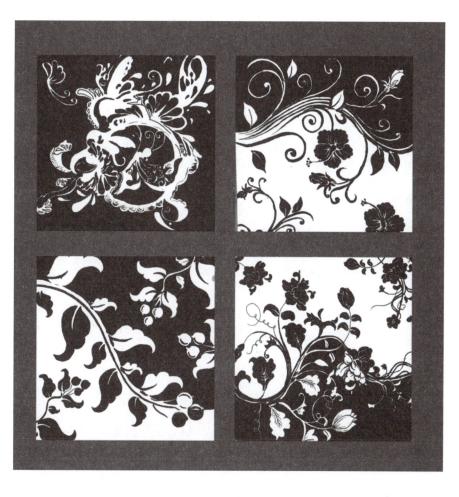

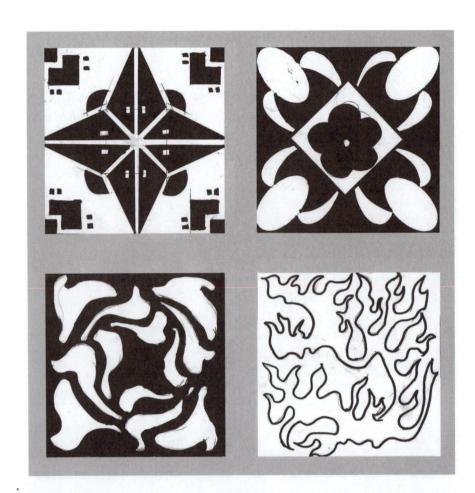

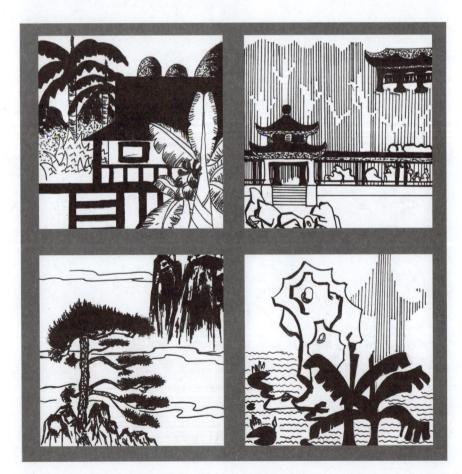

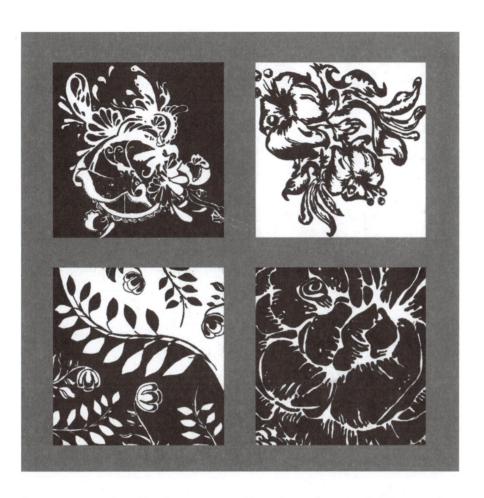

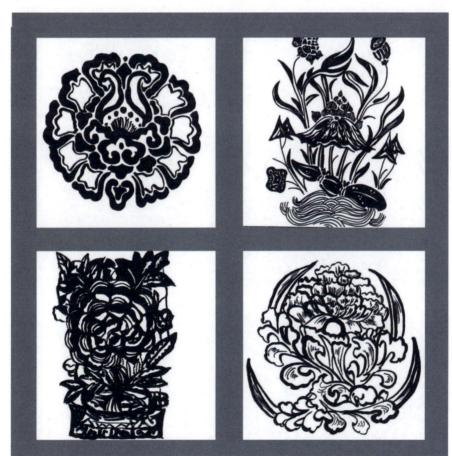

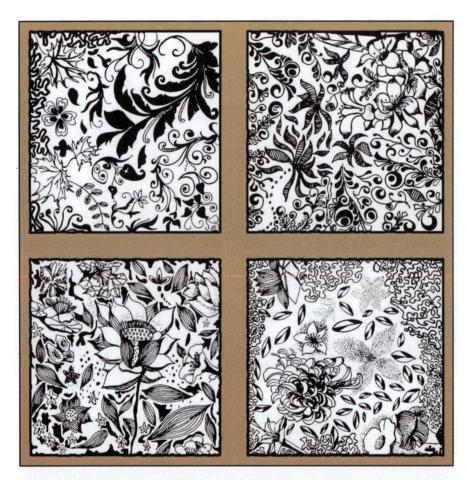

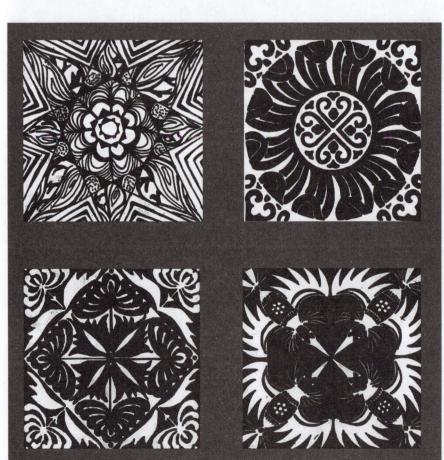

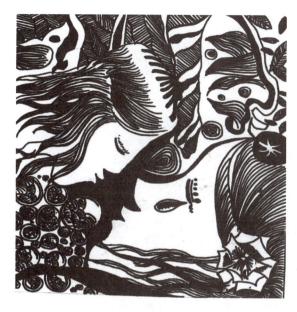

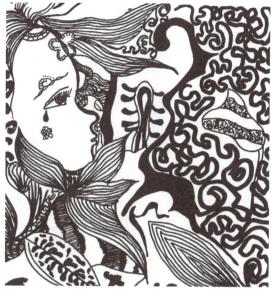

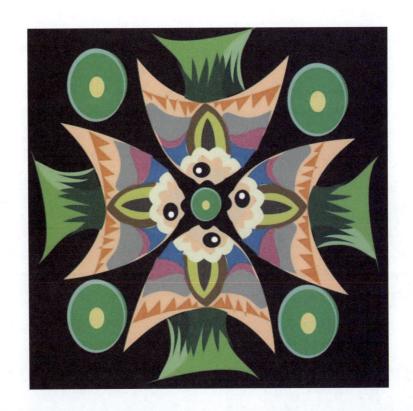

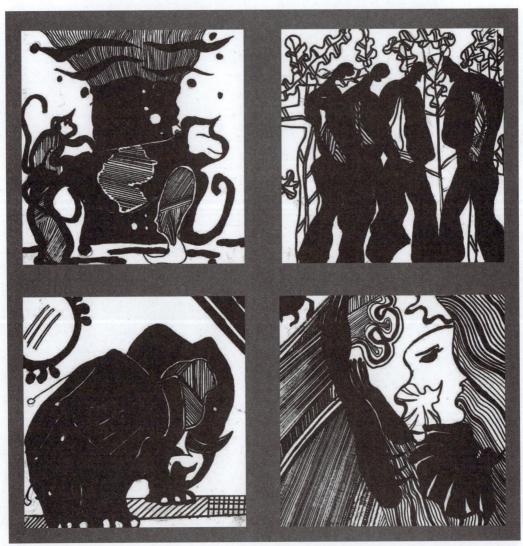

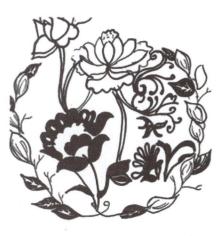

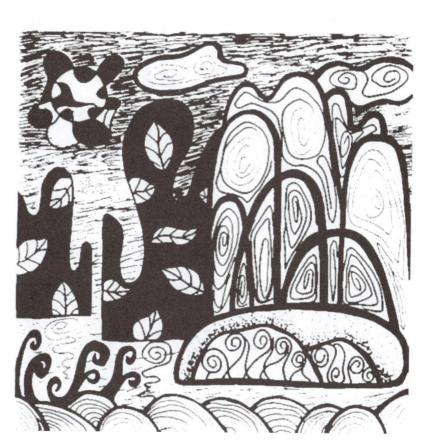

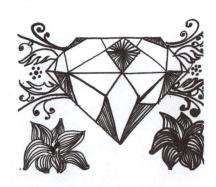

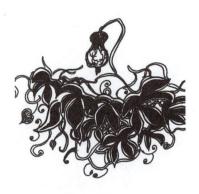

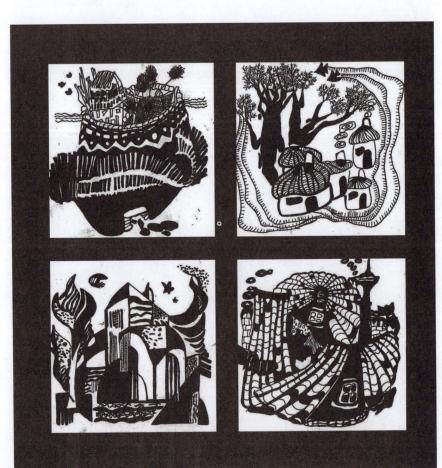

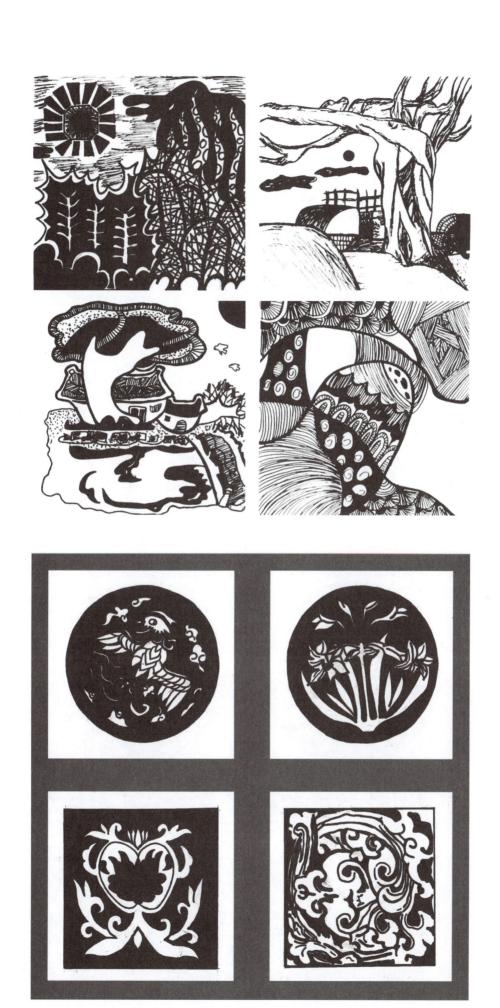

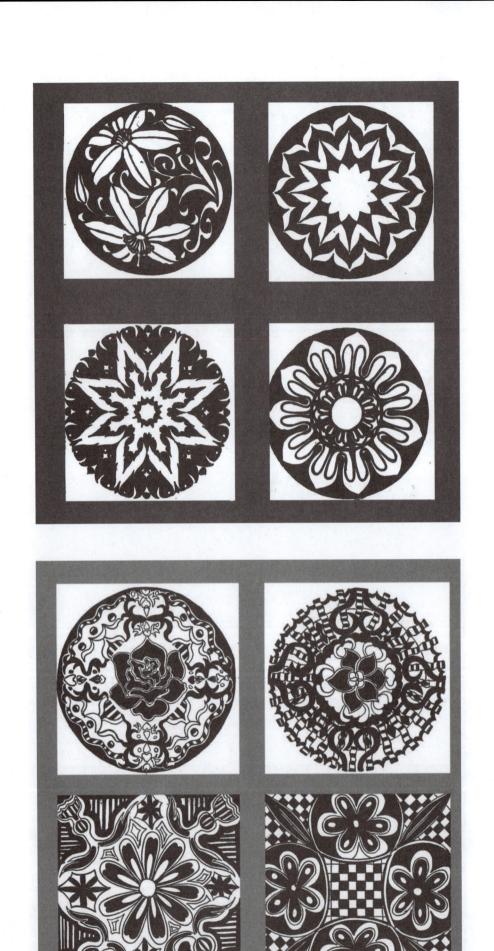

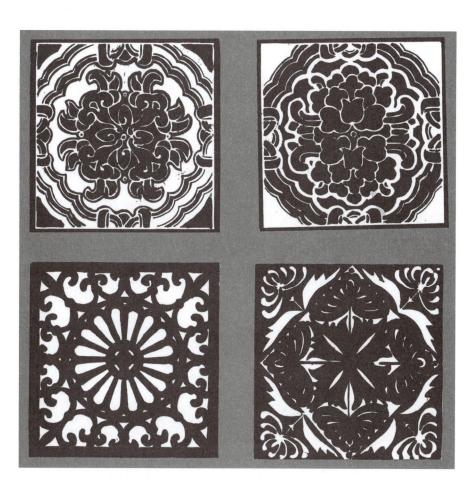

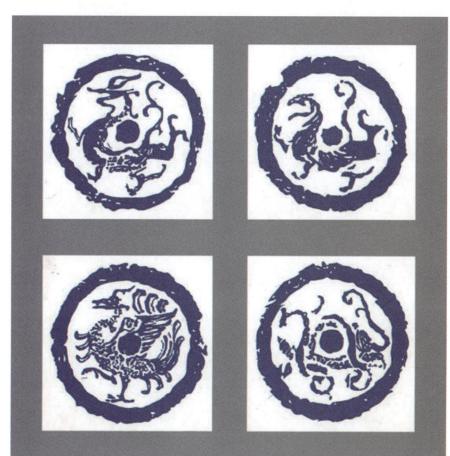

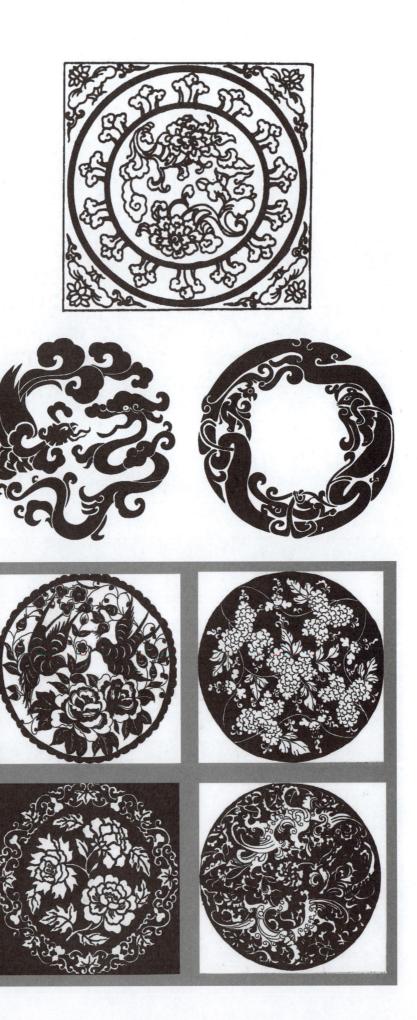

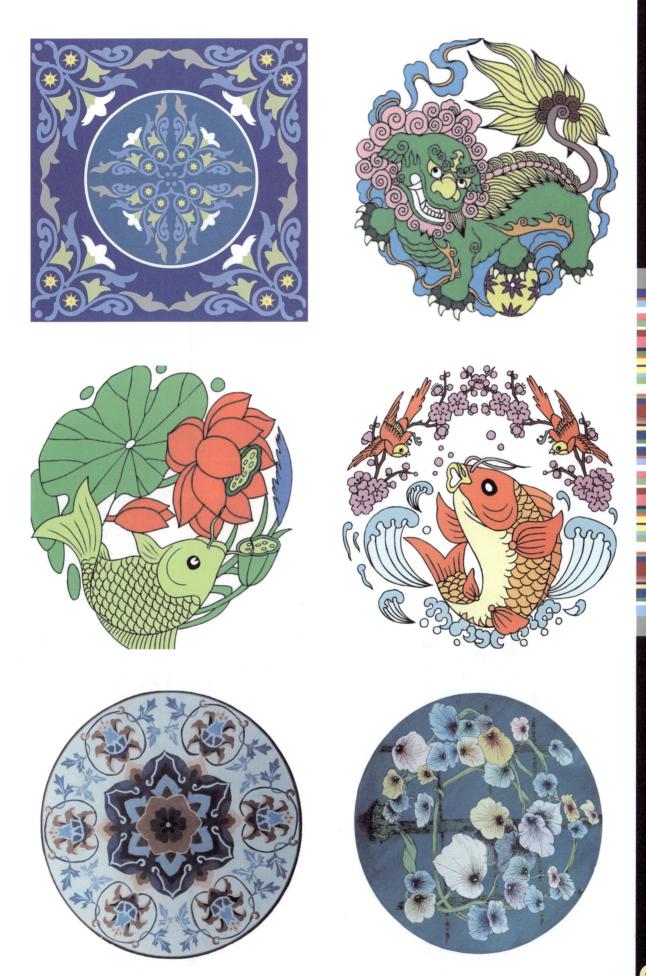

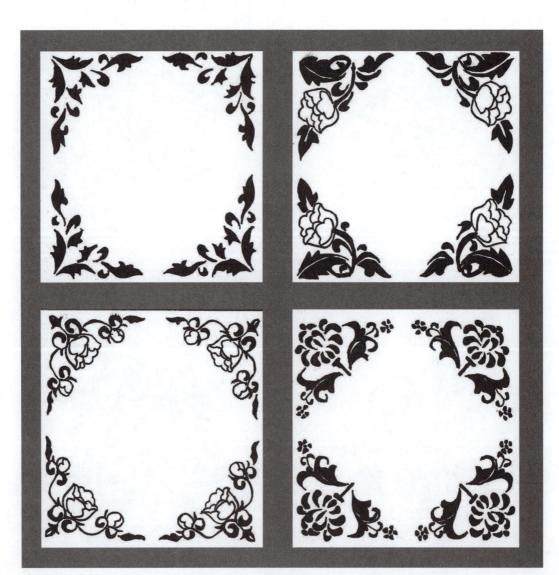

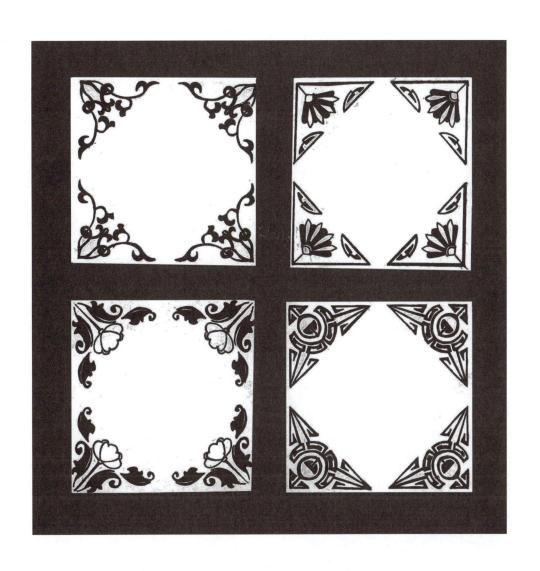

6.3 二方连续纹样、四方连续纹样欣赏

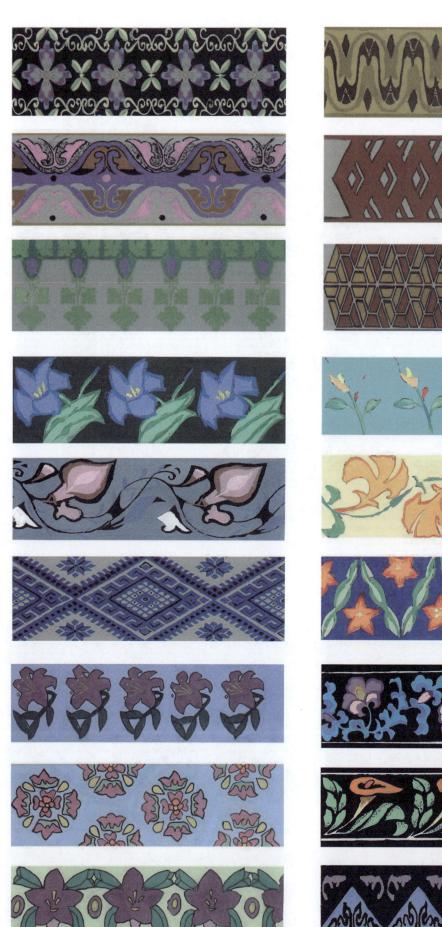

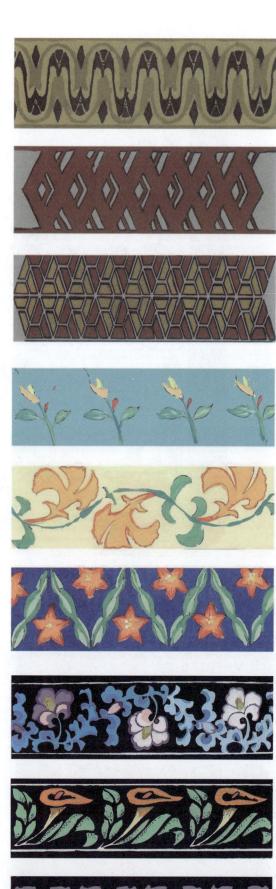

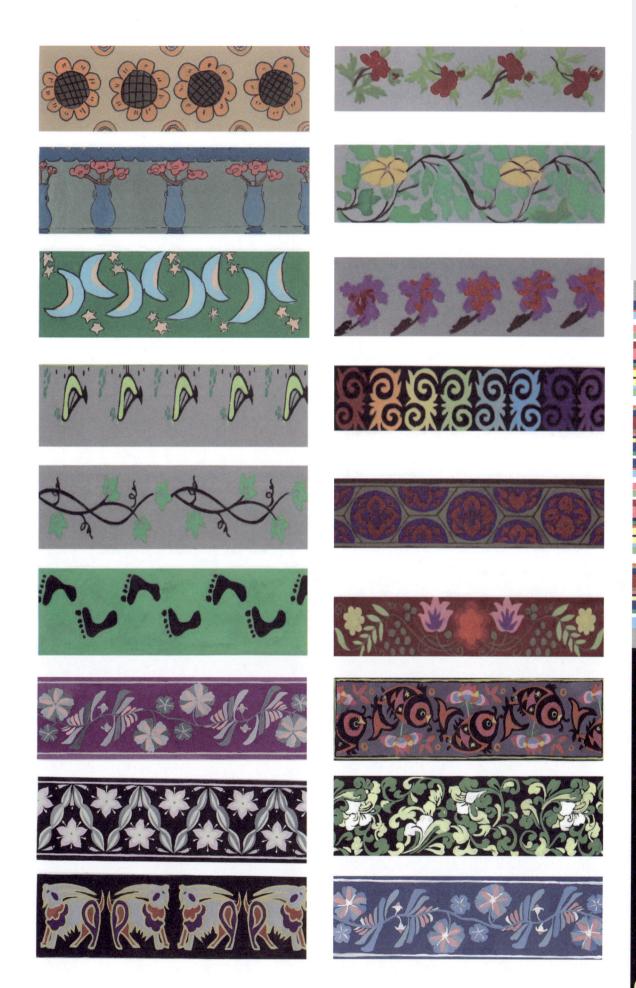

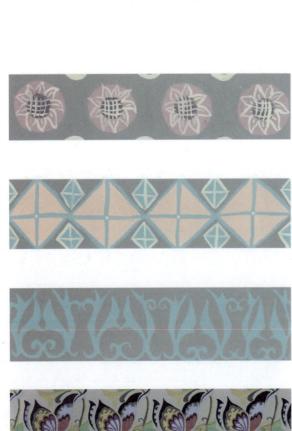

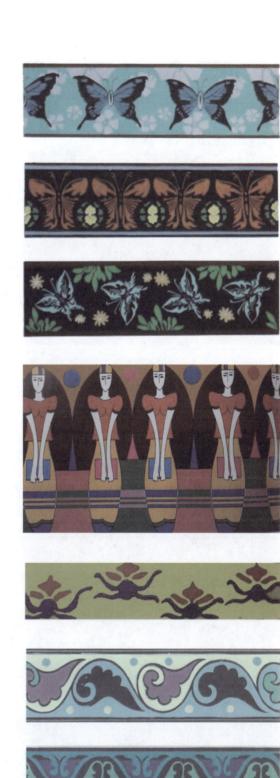

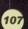

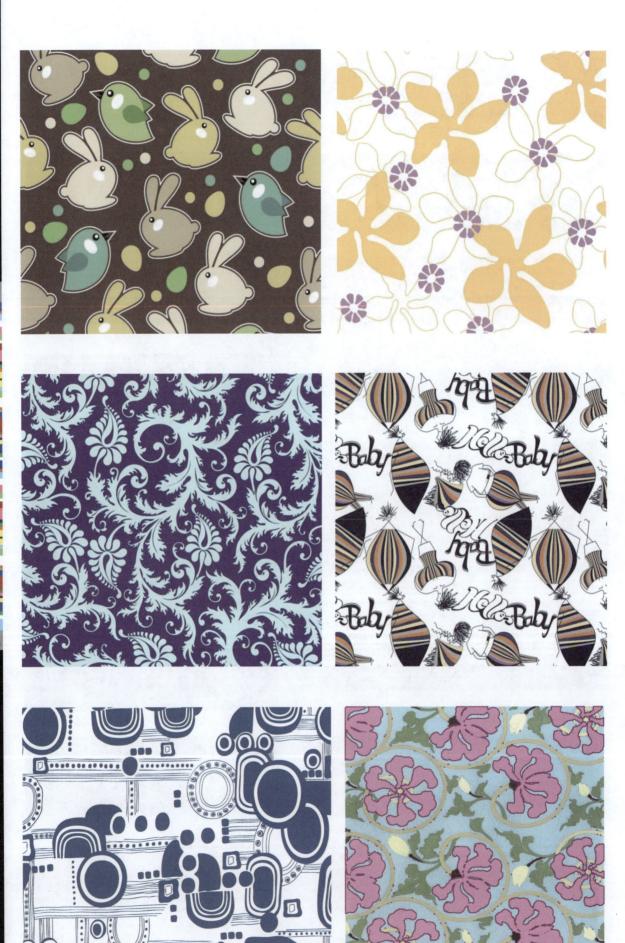

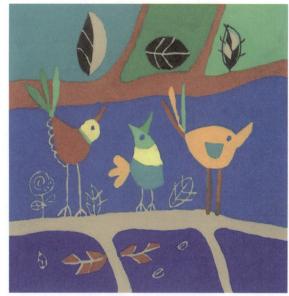

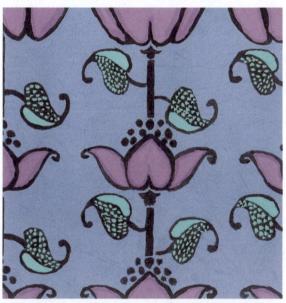

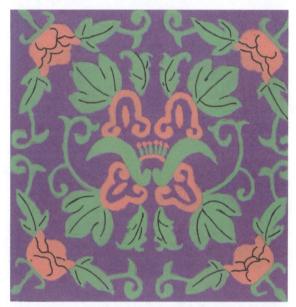

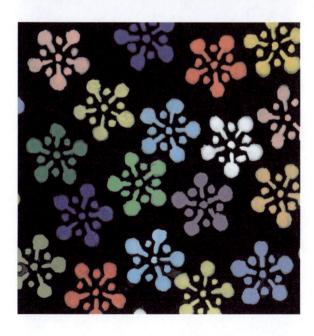

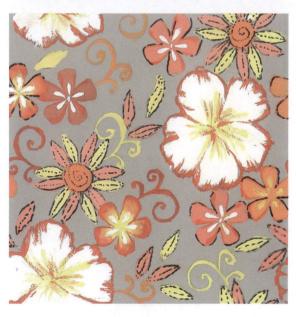

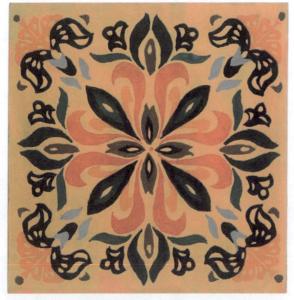

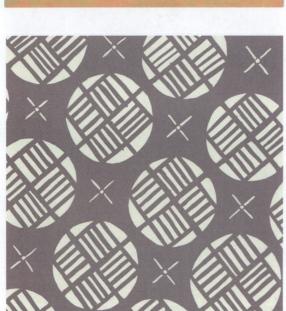

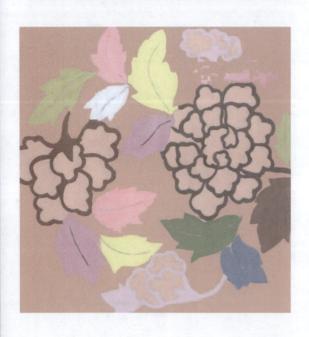

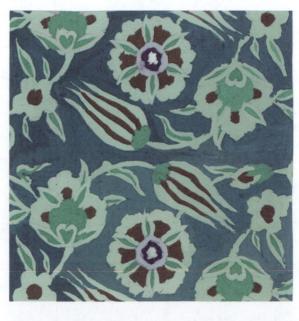

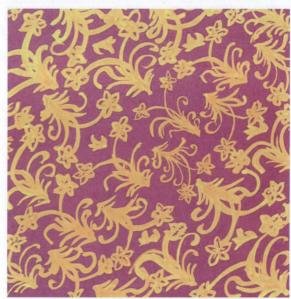

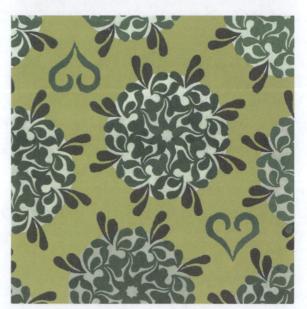

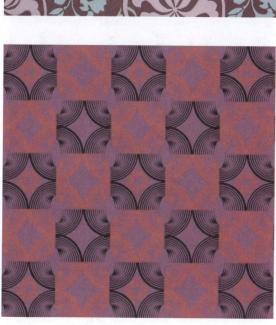

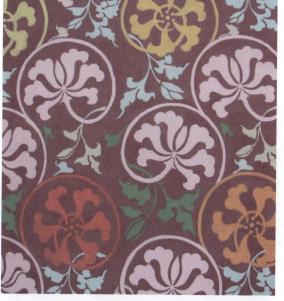

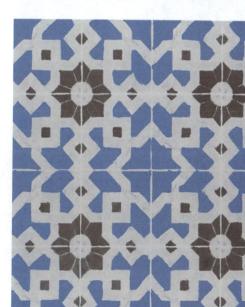

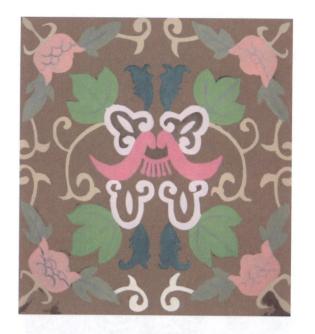

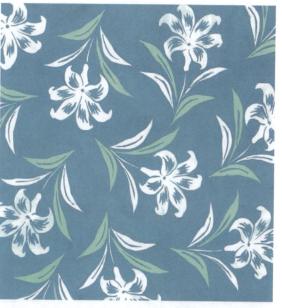

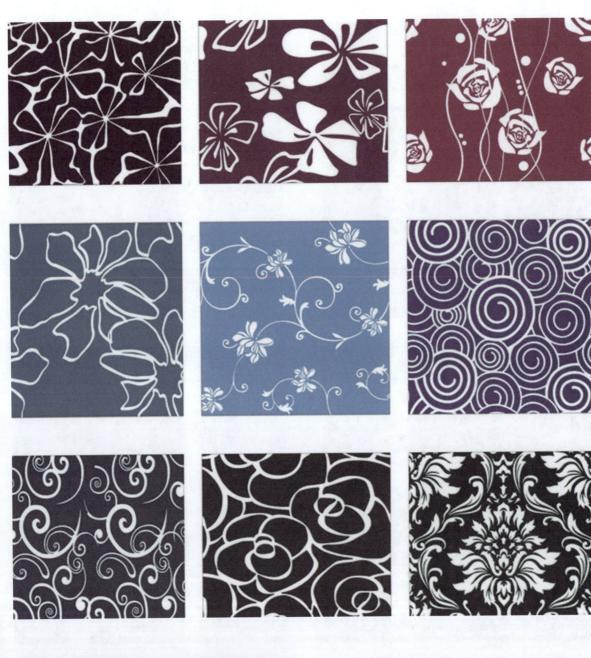

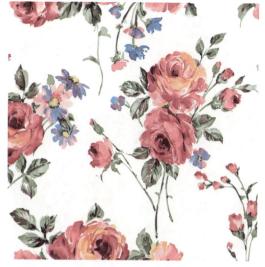

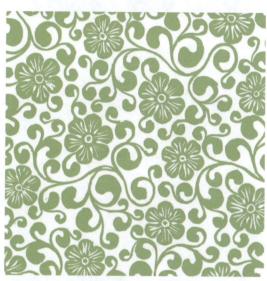

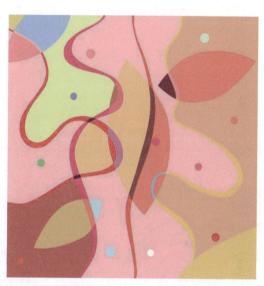

6.4 多级纹样欣赏

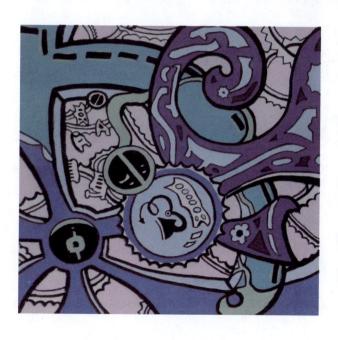

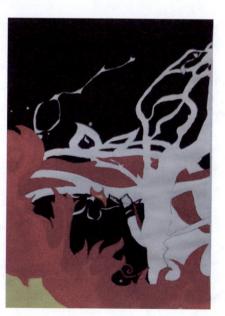

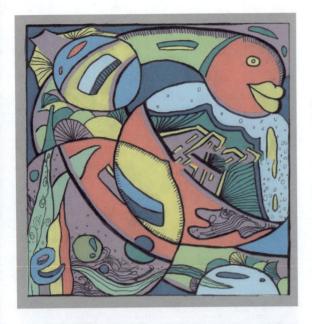

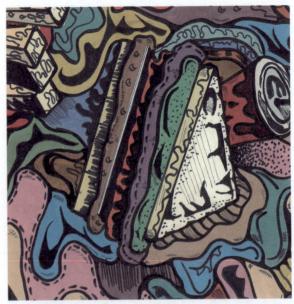

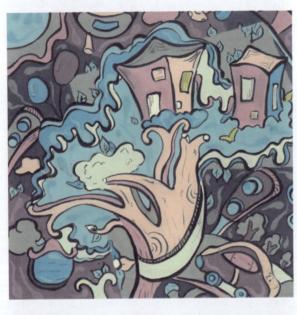

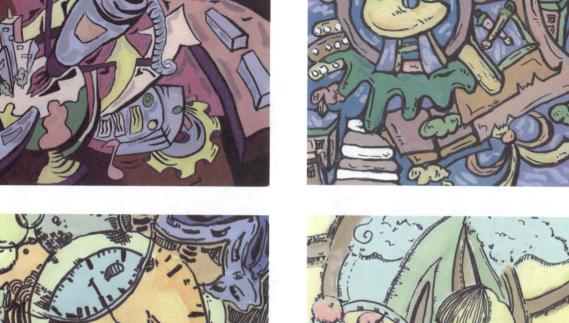

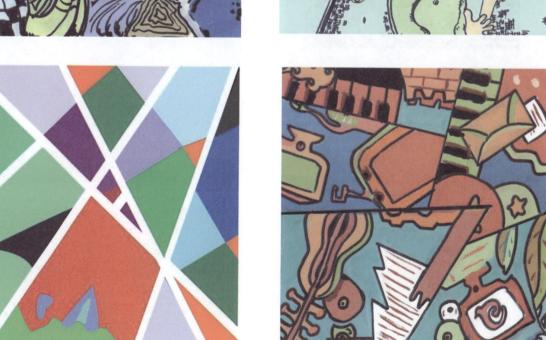

第7章 优秀装饰画作品欣赏

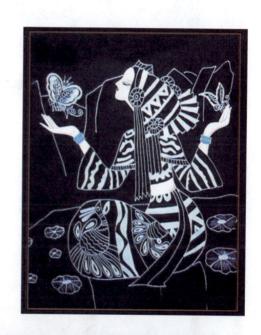

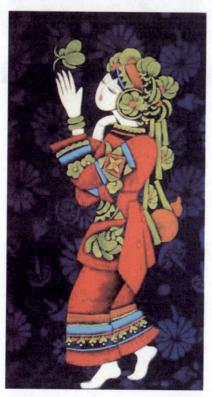

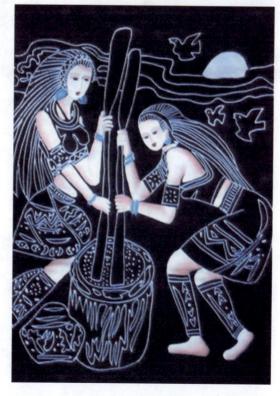

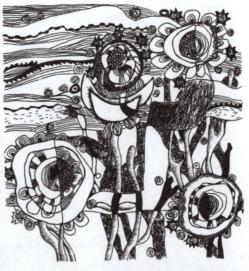

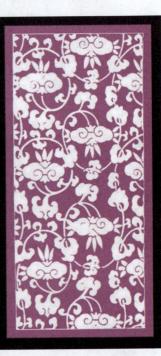

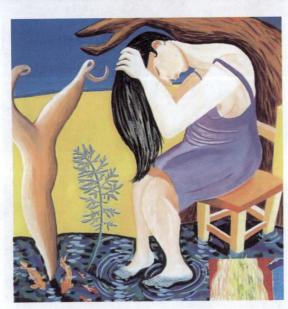

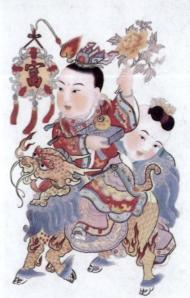

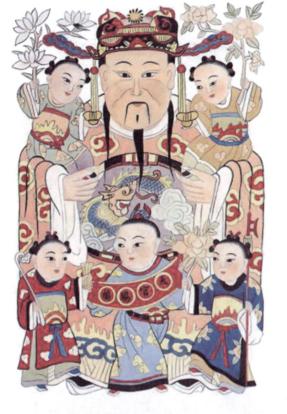

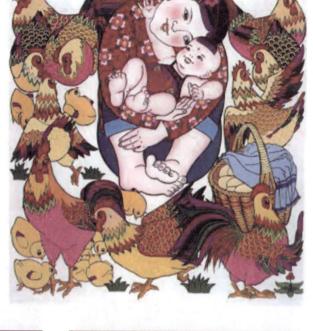

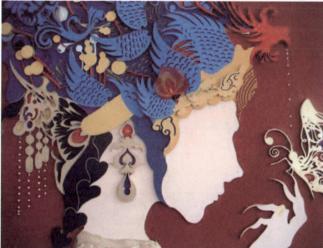

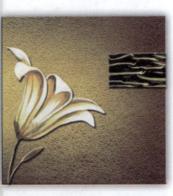

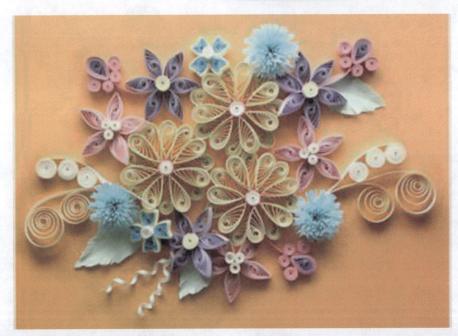

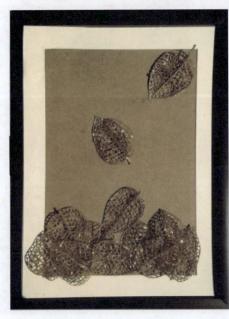

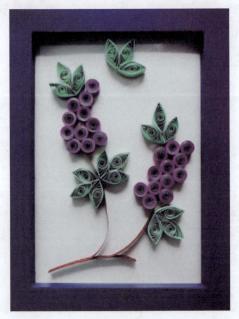

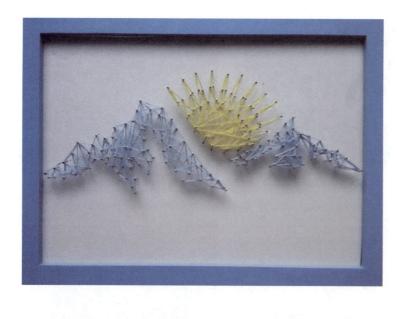

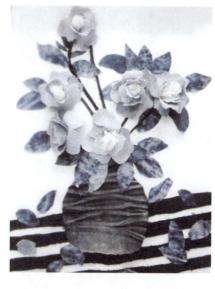

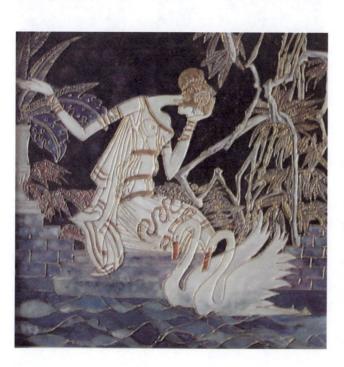

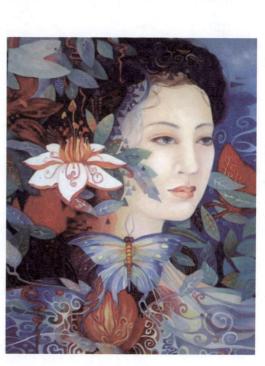

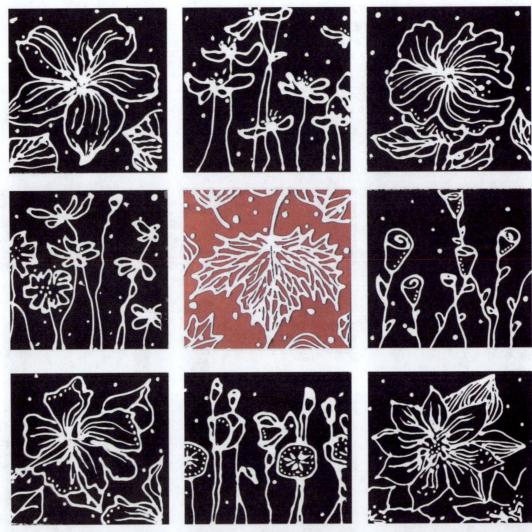

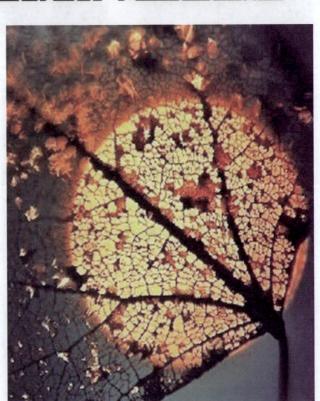

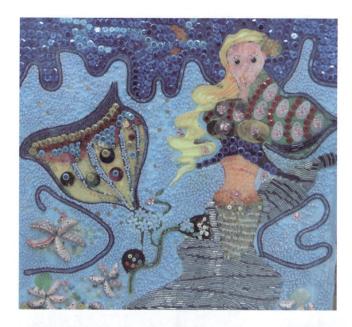

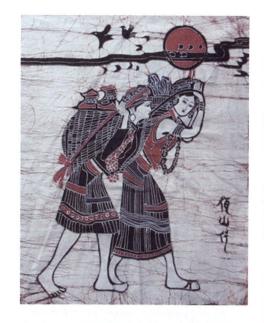

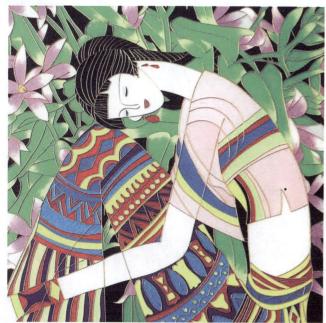

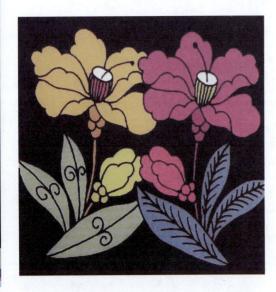

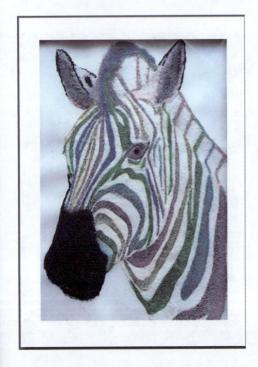

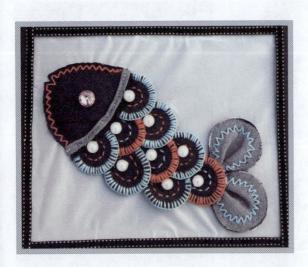

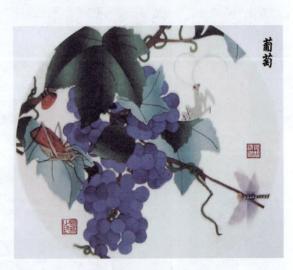

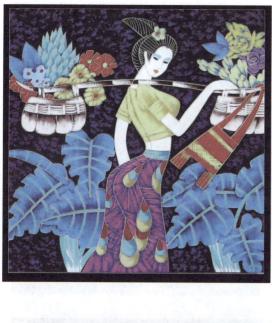

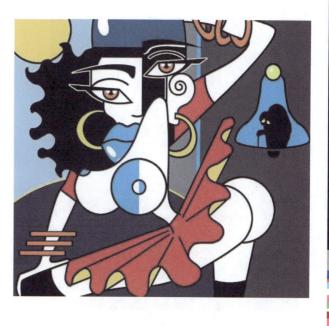

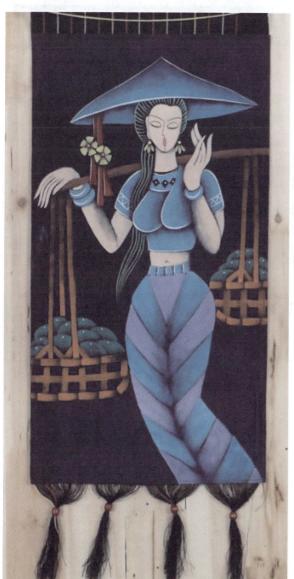

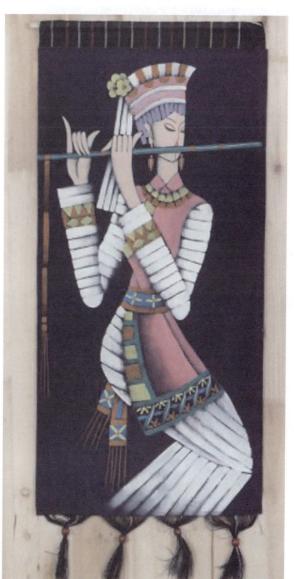

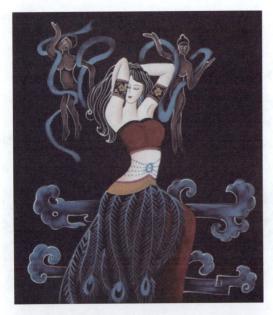

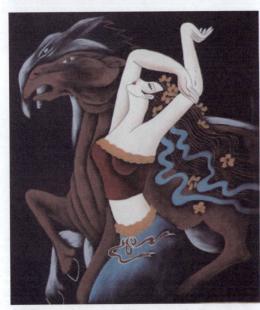

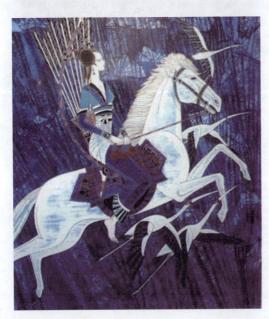

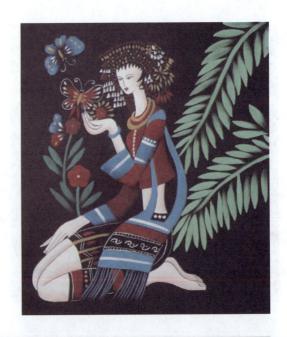

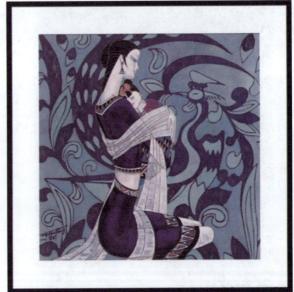

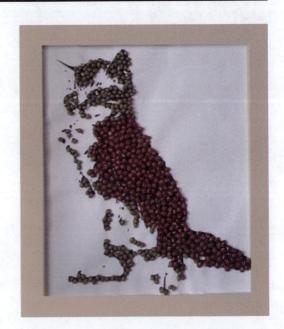

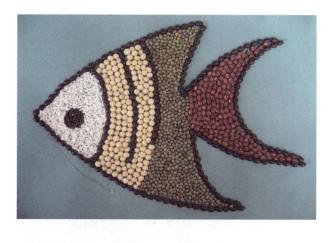

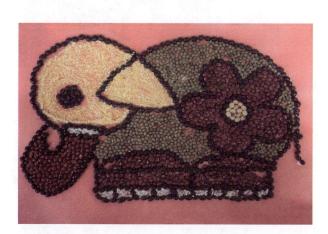

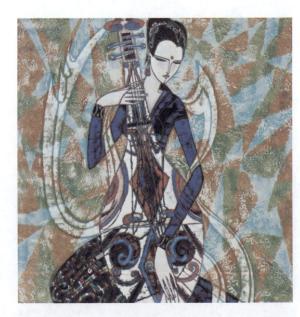

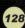

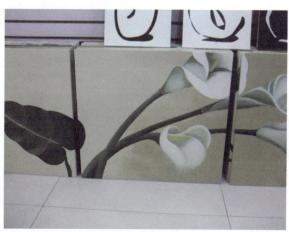

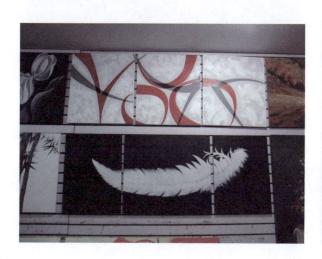

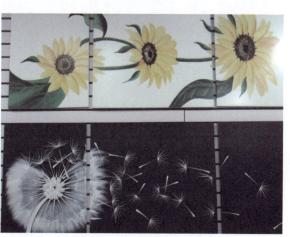

参考文献

- [1] 牟娃莉. 图案设计基础 [M]. 北京: 中国建材工业出版社, 2013.
- [2] 吴青林. 图案设计基础 [M]. 沈阳: 辽宁美术出版社, 2011.
- [3] 郭磊. 装饰图案 [M]. 长春: 吉林美术出版社, 2008.
- [4] 孟滨,王娜. 装饰图案设计 [M]. 哈尔滨: 哈尔滨工业大学出版社, 2013.
- [5] 李爱红. 图案造型基础 [M]. 北京: 印刷工业出版社, 2007.
- [6]徐泳菊. 鱼纹装饰 [M]. 北京: 人民美术出版社, 2003.
- [7] 郑军. 花卉图案设计教与学[M]. 沈阳. 辽宁美术出版社, 2001.
- [8]郑军.风景图案设计教与学[M].沈阳:辽宁美术出版社,2003.
- [9] 郑军. 人物图案设计教与学[M]. 沈阳: 辽宁美术出版社, 2003.
- [10] 廖军. 装饰图案基础 [M]. 北京: 高等教育出版社, 2007.
- [11] 李绍渊. 图案设计基础教程 [M]. 南宁: 广西美术出版社, 2008.